## 工业设计专业教材编写委员会

**主　任：** 程能林

**副主任：** 黄毓瑜　徐人平　李亦文

**委　员**（排名不分先后）：

程能林　黄毓瑜　徐人平

李亦文　陈汗青　孙苏榕

陈慎任　王继成　张宪荣

宗明明　李奋强　谢大康

钱志峰　张　锡　曾　勇

宁绍强　高　楠　薛红艳

李　理　曲延瑞　张玉江

任立生　刘向东　邱泽阳

许晓云　范铁明　万　仞

花景勇　林　伟　李　斌

高等学校教材

# 设计表现技法
## 第二版

林伟 编著

北京

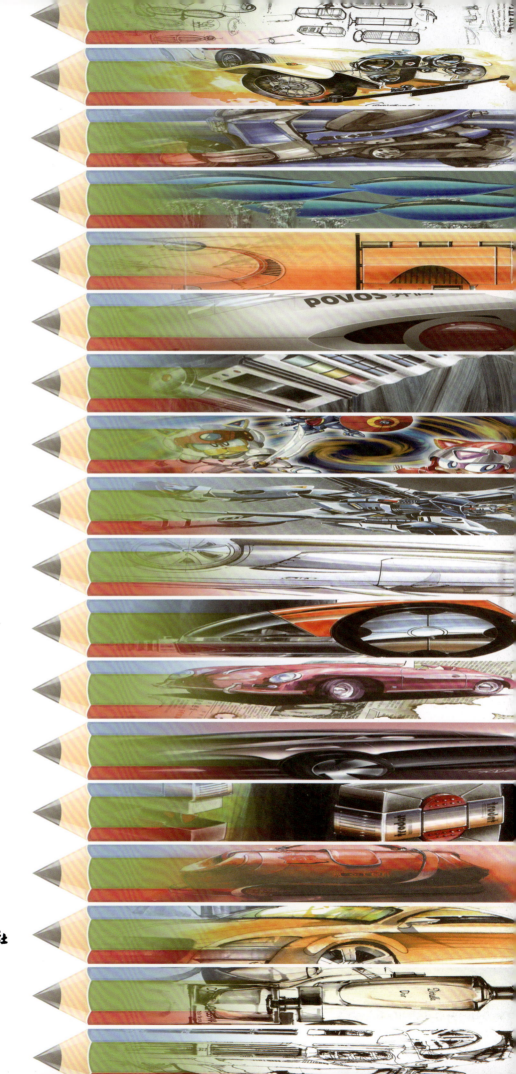

本书根据工业设计专业人才培养规格的要求进行的编写。本书在第一版的基础上系统地介绍了绘制设计表现图的各种技法。本书分为工业设计与设计表现技法、工具与材料、设计表现图的基础知识和基本原理、设计草图、效果图技法详述、计算机辅助表现和作品图例七个部分。各种技法介绍全面，图文并茂，书中附有大量的设计表现作品图例和典型技法的分步骤演示图例，读者在看了本书并加以练习后，就能掌握一定的设计表现技法并在实际的设计表现中进行灵活运用。

本书可作为高等学校工业设计专业学生的教材，也可作为其他艺术设计类专业学生和从事设计实践人员的参考用书。

### 图书在版编目（CIP）数据

设计表现技法／林伟编著．—2版．—北京：化学工业出版社，2012.6（2022.7重印）
高等学校教材
ISBN 978-7-122-14263-4

Ⅰ.设⋯ Ⅱ.林⋯ Ⅲ.造型设计-高等学校-教材 Ⅳ.J06

中国版本图书馆CIP数据核字（2012）第094793号

---

责任编辑：张建茹　李彦玲　　　　　　装帧设计：尹琳琳
责任校对：陶燕华

出版发行：化学工业出版社（北京市东城区青年湖南街13号　邮政编码100011）
印　　装：北京宝隆世纪印刷有限公司
889mm×1194mm　1/16　印张8　字数155千字　2022年7月北京第2版第6次印刷

购书咨询：010-64518888　　　　　　　　售后服务：010-64518899
网　　址：http://www.cip.com.cn
凡购买本书，如有缺损质量问题，本社销售中心负责调换。

---

定　　价：39.00元　　　　　　　　　　　　　　　　　　　　版权所有　违者必究

# 序

化学是研究物质的变化和规律的一门学科。设计是研究形态或样式的变化和规律的一门学科。一个是研究物质，包括从采掘和利用天然物质到人工创造和合成的化学物质；一个是研究非物质，包括功能和形态的生成，变化及其感受。有物质才有非物质，有物才有形，有形就有状，物作用于人的肉体，形作用于人的心灵。前者解决生存问题，实现人的生存价值；后者解决享受问题，实现人的享受价值。一句话，随着时代的进步，为人类不断创造一个和谐、美好的生活方式。

其实，人人都是设计师，人们都在自觉或不自觉地运用设计，在创造或改进周边的一切事与物，并作出判断和决定。设计是解决人与自然，人与社会，人与自身之间的种种矛盾，达到更高的探索、追求和创造。通过设计带给人们生活的意义和快乐。尤其在当今价值共存、多样化的时代下，设计可以使"形"获得更多的自由度，使物从"硬件"转变成与生活者心息相通的"软件"，这就是"从人的需要出发，又回归于人"的设计哲理。有人说设计就是梦，梦才是设计的原动力。人类的未来就是梦的未来。通过设计可以使人的梦想成真，可以实现以地球、生命、历史、人类的智慧为依据的对未来的想像。

化学工业出版社《工业设计》教材编写委员会成立于2002年10月。一开始就得到各有关院校的热情支持和积极参与。大家一致认为，无论是"由技入道"还是"由理入道"设计教育的目的都是让学生"懂"设计，而不只是"会"设计。大家提交的选题，许多都是自己多年设计教学实践的经验、总结和升华，是非常难能可贵的。已出版的书在社会上和设计教育界引起广泛的关注，并获得专家的好评和被大多数院校选用，认为这套书起点高、观念新、针对性强、可操作性高。经过编委会的讨论、交流、结合国内现有设计教材的现状，在第一批教材的基础上，又列选以下工业设计专业的教材或参考书准备陆续出版：

《设计与法规》（武汉理工大学陈汗青、万仞）；
《积累、选择、表达——德国现代设计教育方法研究与实践》（齐齐哈尔大学宗明明）；
《设计方法论》（深圳大学李亦文）；
《设计信息学》（昆明理工大学徐人平）；
《设计管理——企业产品的识别设计》（湖南大学花景勇）；
《设计美学》（上海大学张宪荣）；
《设计心理学》（长春工业大学任立生）；
《设计的视觉语言》（南京航空航天大学薛红艳）；
《设计表现技法》（福州大学林伟）；
《设计数学》（昆明理工大学徐人平）；

《设计与视觉法则》（上海大学张宪荣）；
《快速设计开发与快速成型技术》（昆明理工大学徐人平）；
《产品数字化设计技术及应用》（北京服装学院孙苏榕）；
《工业设计的创新与案例》（北京工商大学高楠）；
《产品形象设计》（桂林电子工业学院宁绍强）；
《标志设计》（兰州理工大学李奋强）；
《布言布语——服饰手工艺》（齐齐哈尔大学宗明明）；
《西洋服装史图鉴》（齐齐哈尔大学范铁明）

以上工业设计专业教材及参考书的出版力求反映教材的时代性、科学性与实用性，同时扩大了设计教材的品种及提高了教材的质量。最后，我代表编委会感谢化学工业出版社的大力支持和帮助，使这套系列教材能尽快地与广大读者见面。

<div align="right">
《工业设计》教材编写委员会<br>
主任　程能林<br>
2004年7月5日
</div>

# 前言

创造力是人类伟大的智慧，它潜伏在人们的大脑里，等待着后天的开发。如何将创造力表达出来，是无数艺术家、设计工作者苦苦思索的问题。如果一位设计师无法表达自己的设计意图就如同一个人失去了语言能力。因此，绘制设计表现图是表达设计师创造力的最方便的方法之一，也是设计师应具备的基本技能。

产品设计表现图凭借绘画的表现规律和原理来描绘想象中的产品形象。因此，掌握一些绘画基本规律和基本原理并加以灵活运用是绘制设计表现图的关键。产品设计表现图以透视图法为基础，对产品的形态、材质、色彩、光影以及环境气氛等预想效果进行综合地客观表现，和传统纯绘画强调作者主观感受相比，具有明显的实用性。对设计师来讲，借助设计表现图可以把设计构思意念不断地扩张、推动、评估，直至将其发挥至完整。设计表现既是一种设计手段，又是设计构思的结果。

本书简单扼要地介绍一些绘制设计表现图的基本知识、原理及主要规律，以及一些程序化作图的方法，解析及分步骤演示各种表现技法，并附有大量的作品参考图例，主要供工业设计专业的学生学习使用，希望能对有一定绘画基础的学生有所帮助。设计表现图的技巧要靠长期的实践、体会和磨炼才能水到渠成，才能充分、自如地表达设计构思。

设计表现技法的种类较多，分类的方法也不尽相同。虽然有些分类的方法可能不科学或不完整，但是不管如何分类，其目的是为了便于学习，通过进行各种技法的练习，熟悉在不同情况下采用不同的技法进行表达，最后的结果应是不管采用何种工具和材料，运用何种技法，只要能充分表达设计意图、符合设计要求即可，这正是学习设计表现技法的目的。在近三十年的教学实践中，针对手绘表现工具的变化和社会的实际需求，逐步淡化不合时宜的工具与技法，如喷绘技法等，逐步渗透吸纳马克笔、色粉和彩色铅笔等快速表现技法；引入了手绘板等计算机辅助表现等手段，在不断完备手绘课程系统延续性的过程中使工业设计专业的设计表现技法课程完成了从校级精品课程到省级精品课程的建设。

感谢福州大学厦门工艺美术学院刘晓宏老师为本书做了大量的工作，感谢福州大学厦门工艺美术学院陈可夫、陈松辉等同学为本书提供了大量的作品，有些作品无法一一注明作者，在此表示歉意并致感谢。由于作者学识所限，书中难免存在疏漏，请专家、同行指正。

林 伟
2012年4月18日
于福州大学厦门工艺美术学院

# 1 工业设计与设计表现技法 001

## 1.1 工业设计与设计表达 001
### 1.1.1 工业设计 001
### 1.1.2 工业设计师应具备的能力 001
### 1.1.3 传达设计构想的方式 002

## 1.2 设计表现技法的特点与作用 003
### 1.2.1 设计表现技法的特点 003
### 1.2.2 设计表现技法的作用 004

## 1.3 设计表现技法的类型 005
### 1.3.1 构思草图 005
### 1.3.2 产品效果图 005
### 1.3.3 产品精细效果图 006

# 2 工具与材料 007

## 2.1 基本工具 007
### 2.1.1 绘图用具 007
### 2.1.2 绘图仪器 008
### 2.1.3 其他用具 008

## 2.2 应用材料 009
### 2.2.1 颜料 009
### 2.2.2 纸张 009

## 2.3 几种常用材料及画法特点 010
### 2.3.1 透明水色 010
### 2.3.2 水彩颜料 010
### 2.3.3 广告颜料（水粉） 010
### 2.3.4 色粉笔 011
### 2.3.5 马克笔 011

## 2.4 绘画前的准备工作 012
### 2.4.1 裱纸 012
### 2.4.2 绘制色彩小稿 013
### 2.4.3 起稿和过稿 013

# 3 设计表现图的基础知识和基本原理 014

## 3.1 实用透视技法 014
### 3.1.1 透视的基本概念 014
### 3.1.2 透视图的种类 015
### 3.1.3 常用透视图画法 016

## 3.2 线条、明暗、光影与色彩表现 018
### 3.2.1 线条 018

# 目录

   3.2.2 明暗与光影 *018*
   3.2.3 色彩的表现 *019*
  3.3 材质表现 *020*
   3.3.1 材质表现的意义 *020*
   3.3.2 材质的分类 *020*
   3.3.3 材质的表现 *021*
  3.4 画面的艺术处理 *022*
   3.4.1 画面的构图 *022*
   3.4.2 背景 *022*
   3.4.3 装帧 *023*

## 4 设计草图 *024*

  4.1 设计草图的定义 *024*
  4.2 设计草图的作用 *024*
  4.3 设计草图的表现形式 *025*
   4.3.1 线描草图 *025*
   4.3.2 素描草图 *025*
   4.3.3 淡彩草图 *027*
  4.4 设计草图作品 *028*

## 5 效果图技法详述 *045*

  5.1 绘制效果图的大致步骤 *045*
  5.2 常用的效果图表现技法 *046*
   5.2.1 淡彩画法 *046*
   5.2.2 底色画法 *050*
   5.2.3 高光画法 *054*
   5.2.4 马克笔与色粉画法 *057*
   5.2.5 渐层画法 *061*
   5.2.6 视图画法 *065*
   5.2.7 水粉画法 *069*
   5.2.8 综合画法 *070*
   5.2.9 其他画法 *071*

## 6 计算机辅助表现 *072*

  6.1 数位板和数位屏 *072*
  6.2 数位板和数位屏表现 *073*

## 7 作品图例 *080*

**参考文献** *120*

# 1 工业设计与设计表现技法

## 1.1 工业设计与设计表达

### 1.1.1 工业设计

工业设计是以工业产品为主要对象,综合运用科技成果和工学、美学、心理学、经济学等知识,对产品的功能、结构、形态及包装等进行整合优化的创新活动。工业设计的核心是产品设计,广泛应用于轻工、纺织、机械、电子信息等行业。工业设计产业是生产性服务业的重要组成部分,其发展水平是工业竞争力的重要标志之一。大力发展工业设计,是丰富产品品种、提升产品附加值的重要手段;是创建自主品牌,提升工业竞争力的有效途径;是转变经济发展方式,扩大消费需求的客观要求。

近年来,由于工业设计在经济建设中的作用逐步凸显,国家对工业设计也越来越重视。2007年2月温家宝总理批示:"要高度重视工业设计",2010年3月温家宝总理向十一届全国人大三次会议所做的《政府工作报告》中,"工业设计"被列入需要大力发展的七项生产性服务业之一。2010年7月国家工业和信息化部联合教育部、科学技术部、财政部、人力资源和社会保障部、商务部、国家税务总局、国家统计局、国家知识产权局等11个部委出台了《关于促进工业设计发展的若干指导意见》,《国家中长期科学和技术发展规划纲要(2006—2020年)》也提出,必须提高中国工业设计的整体实力,增强工业设计与制造业的能力和水平,从而推动企业创新能力的提升。这都表明工业设计不仅得到了党中央、国务院的高度重视,并从企业行为上升为国家战略。

### 1.1.2 工业设计师应具备的能力

工业设计师需要的不是固化的知识,而是多学科的文化素养和合理的知识结构,即适应社会、科技发展的需要。根据国际上的相关调查和研究,工业设计专业毕业生除了必备的创造性地解决问题的能力以外,还应具备以下技能:

① 应有必备的草图和徒手作画的能力;
② 要有必备的制作模型的技术;
③ 具有良好的表达能力及与人交往的技巧;
④ 在形态方面具有很好的鉴赏力,对正负空间的架构有感受能力;
⑤ 能够完成从草图到三维渲染的设计表现图;

⑥ 对产品从设计制造到走向市场的全过程应有所了解；

⑦ 至少能够使用一种三维造型软件和一种二维绘图软件。

### 1.1.3 传达设计构想的方式

一个优秀的工业设计师，除了具备良好的创造能力以外，还要能以各种不同的方式清晰地传达他的设计意念。如果一个设计师有满脑子设计构想，却无法表达出来，就如同战场上的士兵丢了武器一样失去了战斗力。

目前，工业设计师常用的在产品设计中表达设计构想的方法主要有以下几种：

① 口头语言和书面文字表达　通过语言和文字传达设计构思，该方法简单，但传达的构思抽象、不直观，而且受不同语种的限制；

② 设计表现图表达　通过大量的徒手设计草图和效果图来反复展开设计，并最终完成确定的设计图；

③ 计算机辅助设计　通过计算机在显示屏上反复展开设计并最终完成设计；

④ 模型制作　依据产品构思方案，按一定的比例以实物模型的方式来直接确定产品构思的功能、形态、色彩、结构、质感、量感等，并最终完成设计。

以上方法中模型制作无疑最能直观地表达设计构思，但模型制作也离不开早期的设计表现图，而且制作模型耗时费力。当然，随着计算机辅助设计的发展，借助计算机完成产品设计从设计表现图到制造全过程已成为可能，但计算机辅助设计离不开高昂的设备和早期的设计表现图。相比之下，徒手设计表现图的表达方便、快捷、经济，更为实用。每一种方法适应于产品设计的不同阶段，并且在实际设计表达中经常综合使用，本书主要介绍设计草图和效果图描绘的技法。

设计草图，是在设计过程中，设计师与其他合作部门人员讨论设计构想时用的未定案的设计。设计草图在设计展开作业时最为常用，其优点是能迅速而多样化地传达设计师的不同设计构想，方便他人提出修改意见，以便顺利进行设计工作。人类的创造来源于思考与表达，设计草图的表达是从无形到有形，从想象到具象的复杂的创造性思维过程。

效果图描绘则是设计师忠实而完整地将三维空间的产品以最经济、迅速的方法展现在二维画面上，使人对产品的外观、设计特点、功能甚至结构都能一目了然。

构思草图和效果图的描绘技能一向被认为是设计师的"看家本领"和"基本功"。诚然，表现技法远未包括设计思维和设计工作的各个方面。但是，有了这一技能的支持，设计师才得以在创造性的设计过程中游刃有余地捕捉、追踪并激发快速运转的创造性思维，开发出更多潜在的可能性。另一方面，表现技法可以反映设计师对审美的敏锐感受和鉴别处理的能力。设计表达能力越强，就越能得心应手地从事设计工作。

## 1.2 设计表现技法的特点与作用

### 1.2.1 设计表现技法的特点

（1）设计表现图与纯绘画作品的区别

设计表现图与纯绘画都是在平面上表现立体的物体，都是以形象和色彩传达视觉信息，都采用几乎相同的材料和工具，但两者从根本目的到具体的处理手法存在很大的区别，具体有以下几个方面。

① 写实的纯绘画可以对现实存在的物进行艺术摹写，一般可以通过写生进行描绘；设计表现图则是表现想象中的对象物的理想状态，只能依靠表现规律和程式进行作图。

② 纯绘画突出"传情"，在描绘中注重表现作者的主观感受，很少受具体对象物的约束，并且离不开夸张、强调、概括和抽象等艺术处理手法；设计表现突出"传真"，力图把所构思的对象物的形态真实可信地表现出来，受到对象物的色彩、材质、造型和加工工艺等诸多方面的严格限定。因此，夸张、强调、概括和抽象等艺术处理手法必须在不失真、不变形的前提下有限制地使用，设计表现图是客观的，具有十分明显的实用价值。

③ 纯绘画在采用光线时一般选取、寻找光线的自然投射，表现丰富、多变的光线效果，以便使画面光线有助于加强想要表现的意境和气氛的渲染；设计表现图则对投影光线的方向、强弱、角度等作了特殊的限定，以表现明确的体面关系，使光线问题趋于简化、规范。

④ 纯绘画在表现色彩时，注意强调环境色和条件色，注重于表现色彩的丰富而微妙的变化，色彩关系通常较为复杂；设计表现图在表现色彩时，强调物体的固有色，力图比较单纯、如实地反映对象物最常呈现的色彩感觉，即物体在标准光源下所呈现的固有色，而对环境色、条件色等只作有限的、必需的表现。

⑤ 纯绘画表现的背景大多是具体环境，是所表现的主题和内容不可分割的组成部分。背景的光线、色彩等诸因素的处理受到主体所处状况的严格限制；设计表现图在处理背景时，通常只是作为一种抽象衬托，一般不受真实环境和主体对象物的局限，其目的仅是为了突出对象物或为了作图的方便。

（2）传真性

设计表现图的传真性强调的是通过色彩、质感的表现和艺术的刻画达到产品的真实效果。设计表现图最重要的意义在于传达正确的信息，即正确地让人们了解到新产品的各种特性和在一定环境下产生的效果，便于各种人员都看懂并理解。然而，用来表现人眼所看的透视图，却和眼睛所看到的实体有所差别。透视图是追求精密准确的，但由于透视图与人的视野有所不同，透视往往是平面的，所以透视图不能完全准确地表现实体的真实性。设计领域里"准确"很重要，它应具有真实性，能

够客观地传达设计者的创意，忠实地表现设计的完整造型、结构、色彩、工艺精度，从视觉感受上，建立起设计者与观者之间的桥梁。所以，没有准确的设计表达就无法进行正确地沟通和判断。

（3）快速方便

现代产品市场竞争非常激烈，有好的创意和发明，必须借助某种途径表达出来，缩短产品开发周期。无论进行何种设计，当面对客户推销设计创意时，必然会互相交流，提出建议，此时，设计师必须把客户的建议立刻记录下来或以图形表示出来。快速的描绘技巧便会成为非常重要的手段。

（4）美观悦目

设计表现图虽不是纯艺术品，但必须有一定的艺术魅力。便于同行和生产部门理解其意图。优秀的设计图本身是一件好的装饰品，它融艺术与技术为一体。表现图是一种观念，是形状、色彩、质感、比例、大小、光影的综合表现。设计师为使构想实现、被接受，还需有说服力。在相同的条件下，具有美感的设计表现图作品往往胜算在握。设计师想说服各种不同意见的人，利用美观的表现图能轻而易举地达成协议。具有美感的表现图画面干净、简洁有力、悦目、切题，除了这些还代表设计师的工作态度、品质与自信力。成功的设计师对作品的美感都不能疏忽，美感是人类共同的语言。设计作品如不具备美感，好像红花缺少绿叶一样，黯然失色。

（5）说明性

图形学家告诉人们，最简单的图形比单纯的语言文字更富有直观的说明性。设计者要表达设计意图，必须通过各种方式提示说明。如草图、透视图、效果图等都可以达到说明的目的。尤其色彩效果图，不仅可以充分地表达产品的形态、结构、色彩、质感、量感等，而且还能表现无形的韵律、形态性格、美感等抽象的内容，所以，表现图具有高度的说明性。

## 1.2.2　设计表现技法的作用

设计表现技法是产品设计的语言，也是设计师传达设计创意的必备技能，是设计全过程中的一个重要环节。

产品设计表现图的表现是一个从无形到有形，从想象到具体，将思维物化的过程，因而是一个复杂的创造性思维过程的体现。设计师在一定的设计思维和方法的指导下，遵循开发方向，提供产品预想的方案，利用设计表现图将头脑中一闪而过的设计构思迅速、清晰地表现在纸上，展示给有关生产、销售等各类人员，进而协调沟通，以期早日实现设计构想。同时，表现技法也能够活跃设计思维，使创造性构思得以延展，并诱导设计师去探求、发展、完善新的形态，获得新的设计构思。因此，产品设计表现图技法作为工业设计专业的基础训练，在课程中占有重要的位置。它不仅能够训练设计师敏捷的思维能力，快速的表达能力，丰富的立体空间概念等，同时还能培养分析、理解、创新的能力和积累经验的好习惯，从而成为一名

优秀的工业设计师。

产品设计表现图同时还是推销产品的有力武器。许多产品设计公司，在生产出新型产品时，要推销产品，运用摄影技巧，加上精美的说明文，用作广告宣传，但是摄影无法表现超现实的夸张的富有想象力的画面，这时如果运用设计表现的特殊技法，效果上就会更突出。因为人类具有很强的表现能力，可以随意添加主观想象，将产品夸张或有意地简略概括，从而达到良好的视觉效果。与摄影相比，表现图比摄影机拍出的产品多了几分憧憬和神秘感，而摄影技术无法满足无穷无际的想象。所以说，设计表现图是推销产品的有力武器。

## 1.3 设计表现技法的类型

设计表现技法是设计过程中的重要环节。由于产品设计是一个多次往复、循序渐进的过程，在设计过程中的不同阶段，思考的重点不同，表现技法当然也有变化。从构思展开到设计完成，每一设计过程都离不开不同形式、不同深度的设计表现图。

产品设计表现技法通常分为：构思草图（CONCEDT SKETCH）、产品效果图（ROUGH SKETCH）以及精细效果图（RENDERING）三类。

### 1.3.1 构思草图

设计过程就像解决其他任何问题一样，是通过不同的构想来获得合理的解答的。在设计的最初阶段，设计师针对发现的设计问题，运用自己的经验和创造能力，寻找一切解决问题的可能性。许多新想法稍纵即逝，因此，设计师应随时以简单概括的图形、文字记录下任何一个构思。如图1-1所示，这种草图类似于一种图解，求量不求质，因为初期的设计构思没有经过细致的分析评价，每个构思都表现产品设计的一个发展方向，孕育未来发展的可能性，有时也是不现实的概念。在这个阶段设计师运用线描、素描以及淡彩的形式，尽可能快地提供设计草图，为进一步设计开拓空间，并作为与同行研究、商讨的素材。

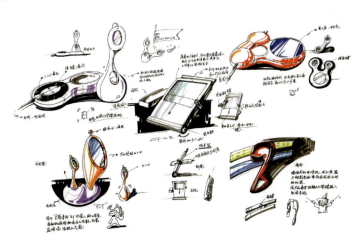

图1-1 构思草图
李祎婧

### 1.3.2 产品效果图

在对构思草图不同设计发展方向的研讨中，设计师择优确定可行性较高的方案，

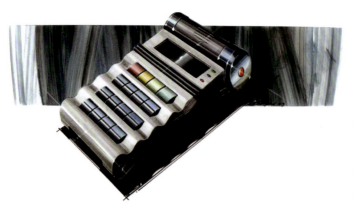

图1-2 产品效果图
　　　林伟

做重点发展，将最初的概念性的构思展开、深入，产生较为成熟的产品设计雏形。这些设计方案中，产品设计的主要信息，包括外观形态特征、内部结构、加工工艺和材料等等，都可大致确定。为了让其他相关人员如技术员、销售人员等更清楚地了解设计方案，有必要将这些方案画成更为详细的表现图（效果图），如图1-2所示。效果图的绘制应较为清晰、严谨，应提供较多的设计可能性，保持多样化，提供可选择的余地，因为此时的方案未必是最终的结果。效果图的绘制除重视质量外，还要把握绘图速度，许多设计细节可以省略。绘制效果图可供选择的材料、方法很多，这将在以后的章节中做详尽的介绍。

### 1.3.3　产品精细效果图

通过对设计方案的深入和完善，产品的总体及各个细节都设计完成，此时就要绘制精细效果图，如图1-3所示。精细效果图要忠实、准确地描绘产品的全貌，包括形状、色彩、材质、表面处理和结构关系等。绘制精细效果图的目的是为涉及产品开发的所有部门，诸如设计审核、模具制造、生产加工等提供完整的技术依据。精细效果图还应配有说明产品尺寸、比例关系及工艺手段等方面的技术内容，以便让所有相关人员获得所需数据。随着现代计算机技术的发展与普及，许多精细效果图常运用适当的计算机软件绘制而成，如图1-4所示。

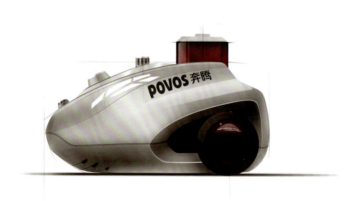

图1-3 产品精细效果
　　　图　陈可夫

图1-4 photoshop软
　　　件绘制的产品
　　　效果图　林伟

# 2 工具与材料

"工欲善其事,必先利其器"。各种表现技法由于使用工具、材料的不同而呈现出各自不同的特点,选择一套适用的工具及材料会使描绘工作感到得心应手。成熟的设计师往往有他们习惯采用或偏好的工具与材料,但对于初学者来说可以去尝试使用各种工具与材料。

绘制设计表现图所适用的工具与材料种类繁多,配套齐全。工具、材料日新月异的改良给设计师提供了不少方便。好的工具与材料总的特点是:作图效率高,表现力强。本书中所列举的材料与工具是以方便实用、而又为大多数人所选择为原则。

## 2.1 基本工具

由于所适用的工具种类繁多,为求清楚明了,可分为以下几类。

### 2.1.1 绘图用具

描绘画稿时,笔的运用最为普遍,如图2-1所示,依其性质可分为:

① 铅笔、宽线条铅笔、自动铅笔;
② 彩色铅笔、溶水性铅笔、粉彩铅笔;
③ 签字笔、圆珠笔(细)、针管绘图笔、钢笔、鸭嘴笔;
④ 色粉笔、溶水性蜡笔、油蜡笔、粉彩蜡笔、炭精笔;
⑤ 马克笔、水性彩色笔、油性彩色笔、金银黑白笔、荧光笔;

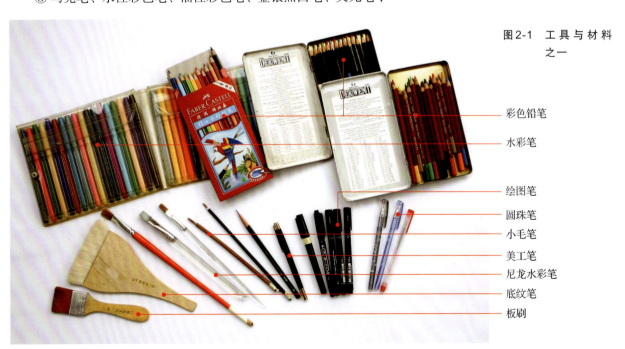

图2-1 工具与材料之一

彩色铅笔
水彩笔
绘图笔
圆珠笔
小毛笔
美工笔
尼龙水彩笔
底纹笔
板刷

⑥ 喷笔、马克喷笔；

⑦ 毛笔、水彩笔、油画笔、排笔、底纹笔、尼龙笔；

⑧ 转印刮笔、铁笔、纸笔等。

其中绘图铅笔、自动铅笔、针管笔、签字笔是画设计初稿时，运用最普遍的工具。色粉笔、马克笔、彩色铅笔、彩色水笔、毛笔等用于描绘、着色。金银黑白笔、鸭嘴笔主要用于细部描绘，勾勒和刻画，画物体的高光部位。排笔、喷笔等主要用于涂背景，大面积着色。不同的表现技法要选择与使用不同的笔，在实际的设计表现中最好至少准备铅笔若干支、彩色铅笔一套（12色，含黑、白两色，最好是水溶性的彩色铅笔）、针管绘图笔二支（粗细各一支）、色粉笔一套、马克笔若干支（如红、黄、蓝、绿及浅灰、中灰、深灰、黑各一支）、水粉笔或尼龙笔二支（如宽、窄各一支）、毛笔一支（勾线用的毛笔，如叶筋、衣纹、小红毛等）、宽的底纹笔一支。

### 2.1.2 绘图仪器

绘图用的工具，宜求正确、精密、优质产品，误差小为好的绘图仪器，如图2-2所示。

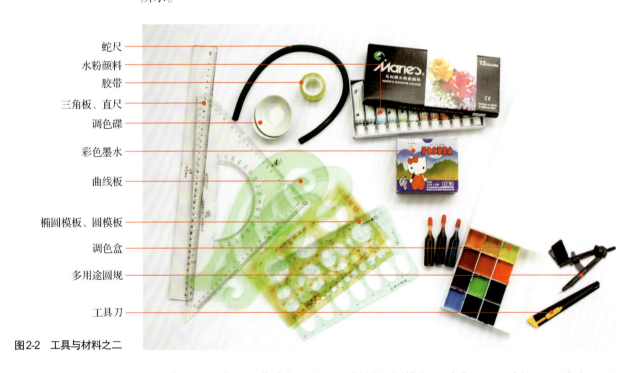

图2-2 工具与材料之二

直尺、丁字尺、曲线板、蛇尺、椭圆和圆模板、放大尺、比例尺、三角板、界尺（槽尺）、切割用的直尺、万能绘图仪、圆规等。在实际的设计表现中最好至少准备三角板、曲线板、界尺各一块、圆规一把（可与铅笔、马克笔等组合使用的多用途圆规最好）。

### 2.1.3 其他用具

调色用具（调色盘、碟、笔洗等）、涂改液、定型液（定色和保护色粉笔、彩色

铅笔等，定型后有耐久性和耐磨性，喷涂不会对画面产生影响，定型后还能再次描绘。）、色标、描图台、橡皮擦、美工刀、卷笔刀、电吹风以及胶水、胶带、遮盖胶带、遮盖膜等。在实际的设计表现中最好至少准备一个调色盘、一个笔洗、定型液一瓶、美工刀一把及橡皮、胶带等工具。

## 2.2 应用材料

随着工业设计专业和科技的迅速发展，设计材料日新月异，品种繁多，设计工作者只要留意材料的信息，适时恰当地选择材料，并运用到设计当中去，可取得事半功倍的效果。

### 2.2.1 颜料

水彩颜料、广告颜料（水粉）、彩色墨水（透明水色）、中国画颜料、荧光颜料、针笔墨水、丙烯颜料，还有照相透明色等均可用于设计表现图的绘制。

### 2.2.2 纸张

设计表现图用的纸特别多而杂，一般市面上的各类纸都可以使用。使用时根据自己的需要而定，但是太薄、太软的纸张不宜使用。一般纸张质地较结实的绘图纸，水彩、水粉画纸，白卡纸（双面卡、单面卡），复印纸、铜版纸和描图纸等均可使用，如图2-3所示。市面上有进口的马克笔纸（如PM纸、拍纸簿）、合成纸、彩色纸板、转印纸、插画用的冷压纸及热压纸等，都是绘图的理想纸张。每一种纸都需配合工具和材料的特性而呈现不同的质感，如果选材错误，会造成不必要的困扰，降

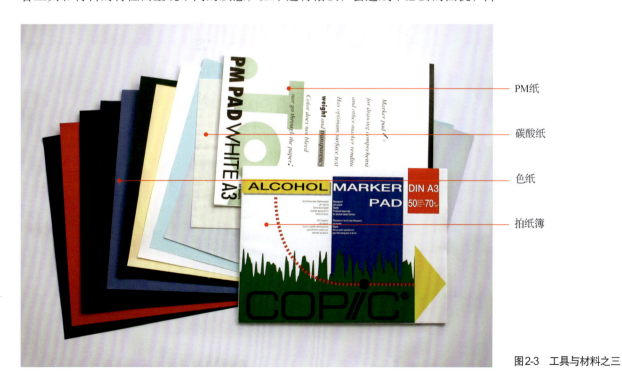

图2-3 工具与材料之三

低绘图速度与表现效果。例如，平涂马克笔不宜在光滑卡纸上和渗透性强的纸张上作画。拍纸簿是一种适合色粉笔，马克笔描绘，由于纸质的粗糙度、硬度、厚度、及渗透性适宜，且对马克笔，色粉笔，黑色笔，墨水等有较好的吸附性，尤其适合油性马克笔，水性马克笔和色粉笔。即使使用笔尖尖锐的制图笔，鸭嘴笔或橡皮，纸的表面也不起毛，画出的线条整齐漂亮。市面上还有多种颜色的色纸可选用，当选用与设计对象的固有色相同的色纸进行描绘时，可大大缩短绘图时间，比选用白色纸的效率更高。

## 2.3 几种常用材料及画法特点

### 2.3.1 透明水色

透明水色是常用的画设计表现图的材料，色彩透明清爽、轻松明快、湿润性好。色彩的纯度和明度可以通过水分多少来控制。着色的时候由浅入深，作图迅速，画面干净，画法较为容易掌握。可以和水彩颜料、广告颜料等混合使用，效果很好，具有很强的表现力，但透明水色明度变化范围较水粉小，不够厚重，有时画面略显单薄。市面上常见到的透明水色是"工字牌"彩色水笔墨水，价格非常低廉，有12色和18色两种包装，一般选用12色包装的即可。尽量不用或少用紫色、玫红色和桃红色，这些色容易"返色"而弄污画面。

### 2.3.2 水彩颜料

水彩颜料和透明水色都是透明颜料，特点相近。水彩颜料是传统的画设计表现图的材料，一直沿用至今。水彩颜料多数较透明。要把设计图简单而迅速完成，只需以线条为主体，再涂上水彩颜色即可。如铅笔淡彩、钢笔淡彩。水彩可加强产品的透明度，特别是用在玻璃、金属、反光面等透明物体的质感上，透明和反光的物体表面很适合用水彩表现。着色的时候由浅入深，尽可能避免叠笔，要一气呵成。在涂褐色或墨绿色时，应尽量小心，以免弄污画面。

### 2.3.3 广告颜料（水粉）

广告颜料也是传统的画设计表现图的材料，具有色彩丰富、色泽鲜艳、可调配范围大、遮盖力强等优点；有一定的浓度，适合较厚的着色方法，具有较强的表现力，能将产品的形态、色彩和质感精确地表现出来。笔道可以重叠，在强调大面积设计，或想要强调固有色的强度，或转折面较多的情况下，用广告色来画很合适。广告色不要调得过浓或过稀，过浓时则带有黏性，难以把笔拖开，颜色层也显得过于干枯以至于开裂，过稀会有损于画面的美感。市面上的广告颜料品种很多，主要有瓶装和管装两种。

## 2.3.4　色粉笔

色粉笔是色粉混合胶黏剂制作而成，分软质和硬质两种。绘制设计表现图多采用软质色粉笔，可水溶。色粉笔表现细腻、过渡自然，对反光、透明体、光晕的表现简单有效，但色粉笔的色彩明度和纯度较低，附着力较差，常和马克笔、彩色铅笔结合使用，而且必须配合定型液一起使用。市面上主要有马利牌的色粉笔，其价格较低廉。还有NOUVEL牌色粉笔，其色彩丰富，颗粒相对较细，色彩明度和纯度也相对较高，但价格较高一些。

## 2.3.5　马克笔

马克笔是绘制设计表现图常用的一种工具，它的优越性在于便于携带，表现力强，使用方便，速干，马克笔可以分为黑灰系列和彩色系列，每支笔都有编号，只要品牌和编号相同的马克笔，其色彩是完全一致的。马克笔品种相当丰富有水性的、油性的、酒精性的；笔的式样有单头的、双头的；有一次性的、可注水的等。常见的马克笔的笔杆两头都有笔尖，分别为细和粗，也有一些宽头、超软笔头的马克笔。马克笔可提高作画速度，是当今产品设计、室内装饰、服装设计、建筑设计、舞台美术设计等各个领域常用的工具之一，如图2-4所示。但马克笔价格相对较为昂贵，作为初学者不一定一次性购买很多。

（1）水性马克笔

水性马克笔一般是一次性的，没有浸透性，可溶于水，绘画效果与水彩大致相同，笔头形状有四方粗头、尖头、方头等。粗头适用于画大面积与粗线条；尖头适用于画细线和细部刻画。市面上常见到的是MARVY牌马克笔，价格相对较为便宜。

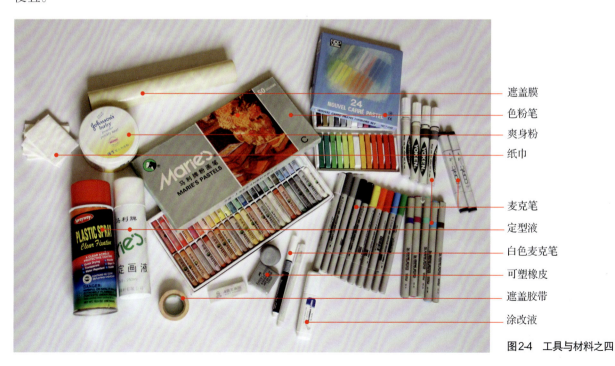

图2-4　工具与材料之四

（2）油性马克笔

油性马克笔有一次性的和可注水的，通常以甲苯为溶剂，具有浸透性，干得快、不掉色，能在任何表面上使用，如玻璃、塑胶表面等都可附着，具有广告颜色及印刷色效果。笔触之间的衔接较好，由于它不溶于水，所以常与水性马克笔混合使用，而不破坏水性马克笔的痕迹。常见的油性马克笔主要有YOKEN和TOUCH等品牌。

（3）酒精性马克笔

酒精性马克笔也有一次性的和可注水的，常见的有TOO和KURECOLOR等品牌。这种马克笔一般可在复印过的图纸上直接描绘，不会溶解复印墨粉，含有能使颜色渐深或渐浅的彩色色调，颜色可自由混合，当笔中的墨水用完后，也可注入相对应的墨水以继续使用。它还可以根据不同需要更换笔头，其墨水是酒精型的，透明、速干，是一种对人体无害的酒精溶剂，可放心使用，但价格相对较贵。

马克笔的优点是快干，书写流利，可重叠涂画，更可加盖于各种颜色之上，使之拥有光泽，再就是根据马克笔的性质，水性、油性和酒精性马克笔的浸透情况不同，在作画时，必须仔细了解纸与笔的性质，相互照应，多加练习，才能得心应手，有显著的效果。

## 2.4　绘画前的准备工作

### 2.4.1　裱纸

用色粉笔、彩色铅笔和马克笔作画时不用裱纸，而当采用水性颜料如水彩、水粉或透明水色作画时，在绘制过程中图纸往往会因遇湿而发生膨胀变形，不利作画，故需先将画纸裱贴在图板上以避免这种现象。裱纸要耗费一定的时间和精力，有时根据实际情况，在综合应用各种材料而用水性颜料量较少的情况下也不用裱纸。常用的裱纸方法有以下几种。

（1）空裱法

空裱法的具体做法如下。

① 先用排笔或大号底纹笔蘸少量清水将图纸均匀润湿（也可用湿软的毛巾），使图纸充分膨胀。注意水分不要过多，刷水时忌用力过大以免图纸起毛或擦伤。

② 将润湿膨胀的图纸置于图板上合适的位置（一般来讲四边应与图板的四边保持平行），另裁四条宽约2~3厘米、略长于图纸边长的纸条，在其一面均匀地涂上糨糊或胶水，然后依次将四条裱边平直地粘贴在图纸四边，使其宽度的一半各粘牢在图纸和图板上。

③ 图纸四边裱贴好后，在图纸的中间部分再用清水润湿一遍，或用湿毛巾平摊在图纸中间三分钟左右（目的是让四边粘贴部分先于中间干燥牢固，以免纸的张力使其崩开）。将图板平放，待图纸自然干燥后便收缩绷平了。

④取图：作图完成后，用工具刀沿裱边内侧将图纸裁下即可。

（2）直接裱法

直接裱法的具体做法如下。

①将图纸的背面沿四边各画出宽约2～3厘米的边框预留。在线框以内的部分用排笔或大号的底纹笔蘸少量清水将图纸均匀湿润，充分膨胀。

②用小号的笔蘸糨糊或胶水均匀地涂抹在预留的四边上，然后将纸翻面，将四边拉平，粘牢在图板上即可。

③在图纸中间再用底纹笔刷一点清水，将图板放平，注意图纸的四边一定要粘牢，中间图纸不平没有关系，待图纸自然干燥后便收缩绷平了。

④取图：作图完成后，用工具刀沿裱边内侧将图纸裁下即可。

一般来说，直接裱法较空裱法快捷，但空裱法图纸绷得更平。

### 2.4.2　绘制色彩小稿

以速写的方法画一张色彩小稿，目的在于推敲和确定画面的色彩基调及大的色块配置，选择适合的表现技法及恰当的视角、幅式、构图等。色彩小稿的幅面不用太大，省时、明了即可，是功能性的图稿，不用过细描绘，以免浪费时间。

### 2.4.3　起稿和过稿

一般考虑成熟的方案且绘画技巧较为熟练可直接在图纸上起稿，通常用HB的铅笔。铅笔线应轻而细，以便于修改。

为了保证效果图的画面整洁，也可采用另外的纸起稿（如描图纸或坐标纸等），然后将画好的正稿转印到正稿上，这称为过稿。过稿有以下两种方法。

（1）刻痕法

将画好的底稿置于正稿上，用较硬的铅笔（如4H～6H）或圆珠笔，略加力刻画轮廓线，就可在下面的图纸上留下轮廓线的印痕，然后用笔轻轻按刻痕勾描产品轮廓，完成正稿。

（2）转印法

先用色粉或软铅笔（4B～6B）在画稿背面沿轮廓线轻轻均匀涂抹一层，然后将画稿正面朝向自己，覆盖在正稿上，沿画稿轮廓线重描轮廓，正稿上便有了产品的轮廓。在作画中常选择与产品相同或相近颜色的色粉涂抹画稿背面，画画稿轮廓线时也用相同或相近颜色的笔重描轮廓，画面会较整洁、统一。

# 3 设计表现图的基础知识和基本原理

## 3.1 实用透视技法

### 3.1.1 透视的基本概念

由于人眼的视觉作用,周围世界的景物都以透视的关系映入人们的眼帘,使人能感觉到空间、距离与物体的丰富形态。在日常生活中,会看到这样的景象:一排排由近及远的电线杆,最远处渐渐消失到一点,离人们距离远近不同的电线杆的大小、粗细、疏密、虚实感觉不同。

定量求解透视的技术性较强,初学者难于掌握,透视在设计草图中只需定性了解其原理,记住其规律即可。透视的规律:近大远小、近粗远细、近疏远密、近宽远窄、近实远虚。近宽远窄是指物体的平行线近处稍宽、远处收窄,即平行线的透视线最终消失到一点。注意透视"度"的问题。物体深度距离长,透视线收得快;物体深度距离短,透视线收得慢,如图3-1所示。

图3-1 圆的透视变化

画一件产品，首先要选好视角，即在什么角度观看能最大限度地表达产品的特征。由于透视画法较难也费时，在设计表现图里也常用不考虑透视关系的视图画法，详见第五章。

## 3.1.2 透视图的种类

由于物体相对于画面的位置和角度的不同，在设计表现图中常有三种不同的透视图形式，即一点透视、两点透视和三点透视。下面以立方体为例，用图示说明三种透视图类型。

（1）一点透视

如图3-2所示，当立方体三组平行线中的两组平行于画面时，则仍保持原来的水平和垂直状态不变。只有与画面垂直的那一组线形成透视，相交于视平线上的心点。由于这种透视图表现的立方体有一个面平行于画面，故又称为"平行透视"，一点透视多用来表现主立面较复杂而其他面相对较简单的产品。

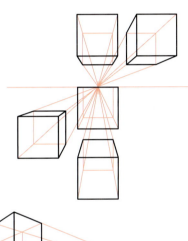

图3-2　一点透视

（2）两点透视

如图3-3所示，当立方体只有一组平行线（通常为高度）平行于画面时，则长与宽的两组平行线各向左、右方向延伸，交于视平线上的两个灭点。由于物体的正、侧两个面均与画面成一定的角度，故又称为"成角透视"。

两点透视能较全面地反映物体几个面的情况，而且可以根据构图和表现的需要自由地选择角度，透视图形立体感较强，是产品设计表现图中最常应用的透视类型。

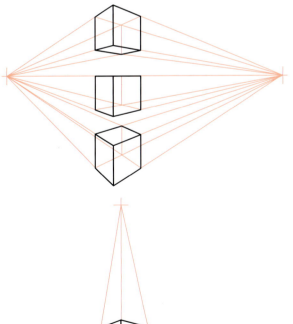

图3-3　两点透视

（3）三点透视

如图3-4所示，当立方体的三组平行线均与画面倾斜成一定角度时，则这三组平行线各有一个灭点，故称为三点透视或倾斜透视，三点透视通常呈俯视或仰视状态，常用于加

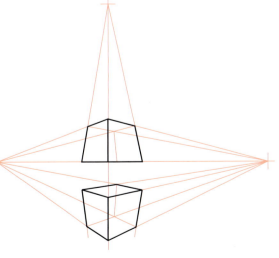

图3-4　三点透视

强透视纵深感，表达高大物体，如大型产品或建筑物，由于三点透视作图步骤复杂，在产品设计表现图中应用较少。

### 3.1.3 常用透视图画法

透视图画法很多，下面介绍几种产品设计表现图的常用基本透视法。

（1）45°透视法

45°透视法是产品的正面与侧面大小基本相等，且都需要表现的透视图，如图3-5所示。

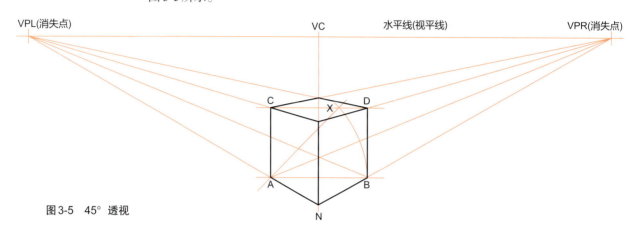

**图3-5　45°透视**

45°透视法的具体画法（2距点透视法）如下。

① 画一条水平线（视平线），定出线上的消失点VPL和VPR。

② 找出VPL和VPR的中点VC。

③ 由VC向下引垂线。

④ 由VPL、VPR可向垂线上的任一点引透视线条，由此可决定立方体的一个角N。

⑤ 作与点N任意距离的水平对角线，交透视线于点A、B。

⑥ 由A、B分别向VPR、VPL引透视线，得到立方体的底面透视图。

⑦ 由底面（透视正方形）的各角画垂线。

⑧ 将点B绕点A逆时针旋转45°得到点X。

⑨ 通过点X引水平对角线，求得立方体的对角面。

⑩ 通过各点引透视线得到立方体的顶面，从而完成立方体。

（2）30°~60°透视法

30°~60°透视法常用于需要分别表现产品主次面时的透视图，如图3-6所示。

30°~60°透视法的具体画法（2余点透视法）如下。

① 画一条水平线（视平线），定出线上的消失点VPL和VPR。

② 定出VPL和VPR的中点MPY为测点。

③ 定出MPY和VPR的中点VC。

④ 定出VC和VPR的中点MPX为测点。

⑤ 由VC向下引垂线，在适当位置定出立方体的最近角N。

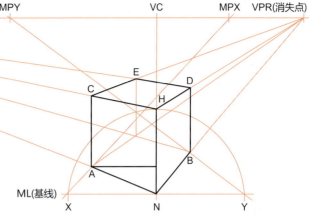

图3-6 30°~60°透视

⑥ 通过N引出水平线ML为基线。

⑦ 定出立方体的高度NH。

⑧ 以N点为中心，NH为半径画圆弧交基线ML于X和Y点。

⑨ 由N点向左右的消失点引出透视线，并同样作出由H点引出的透视线。

⑩ 连接MPX与X、MPY与Y，得到与透视线的交点A和B。由A和B点向上引垂线与H点引出的透视线交与C和D点。

从C和D点向左右的消失点引出透视线得到交点E，连接各点完成立方体。

（3）估计透视法

复杂的透视阴影及画法几何理论禁锢了许多设计人员的创作思维，许多人在作图时往往因透视阴影复杂而不愿动笔。其实，透视方法多种多样，在实际作图过程中不必拘泥于追求精确的透视效果，而忽视了一幅设计表现图重要的应是传达设计构思这个主要任务。当然，准确的透视与阴影有助于正确地设计构思，但花费大量的时间和精力去苛求透视与阴影的精确其实也失去了作为设计表现图的主要目的。

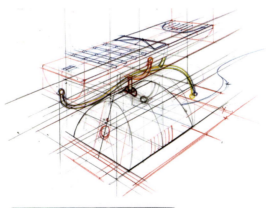

定量求解透视的技术性较强，初学者难于掌握，但理解基本透视原理后，平时画图时，常在画面的两端假设两个灭点，通向灭点的各条线大体准确就可以了，凭感觉确定视平线的位置和线条的准确性，这种估计透视法是非常实用和快捷的，可以加快作图的速度，如图3-7所示。

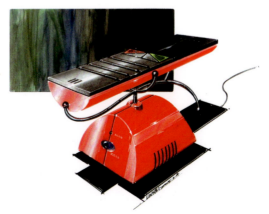

图3-7 估计透视法绘制的效果图

## 3.2 线条、明暗、光影与色彩表现

### 3.2.1 线条

形是设计表达的基础，形的要素包括：线、光、影。线是立体的框架，光和影的表达是为线服务的。线条好坏的标准是透视的准确性、结构表达的正确性和线条的表现力。

不同的线条运用会产生不同的视觉效果，严谨刚劲的线和松弛自由的线形成了不同的情趣和性格。

各种类型线条具有不同的性格。如直线具有冷、静、力度、男性化性格，曲线具有暖、动、柔美、女性化性格。通过对线的组织与运用，可以赋予形态不同的视觉与心理特征，这种特征可以独立地表现出形状的立体空间感受。

线是最具表现力的语言，是图形的筋骨，是图形的精髓。不同材质的物体，线的表达是不一样的。适当地运用粗细线条的对比、虚实线条的对比、软硬线条的对比都会产生生动的表达效果。

工业产品一般使用的材料为塑料、金属、玻璃等，故线条表达必须肯定、流畅、简洁、明快，落笔尽可能干脆、一气呵成，不拖泥带水。笔触应有适当的粗细变化、方向变化、长短变化。笔触运用的趣味性可以增强画面的生动性和艺术感染力。

### 3.2.2 明暗与光影

根据透视原理画出产品的轮廓之后，还需依靠光影与明暗的对比规律和画法进一步表现产品造型的立体感。

如果没有光，世界将一片黑暗，正因为有了光，世界在人们的眼里丰富多彩、五光十色。由于光线的作用，物体就有了明暗变化，明暗变化能表现物体的体积感和空间感。

光线一般分为自然光与人工光，自然光来自太阳的光线，人工光是人造物发出的光线。自然光是平行光线，而人工光是辐射光线。在产品设计表现图应用中多采用平行光线。

在设计表现图里，为了便于程式化表现，常假设一种标准光源：从物体的左上角45°或右上角45°投射而来的平行光源。物体被光直接照射的面称为受光面。高光是物体表面受光最充足、反射最强、亮度最高的部位，即光线与物体表面垂直的部位。高光常常表现为一个点、一条细线或一个小面。光线照不到的面称为背光面。暗面受到地面及周围环境光的反射而形成反光面。在亮部与暗部的交界处，光线通过物体的切点不反光，形成最暗处，称为明暗交界线。阴影是暗面阻碍光线的投射而形成的。

投影可以营造表现图的真实感和重叠感，还可以起到烘托主体的作用。画阴影

时不一定要完全依其实际投影的理论画法，设计表现图的阴影表现主要依画面效果而定。

光线使物体产生丰富的调子，一个球体仅用线条画个圆圈是表达不出它的主体形态，必须用明暗调子才能表现其主体感。物体的明暗变化规律可细分为三大面（亮面、次亮面、背光面）、五大调子（亮、次亮、明暗交界线、次暗、反光）。

在设计表现图中，最为重要的是高光与明暗交界线，明暗交界线是表达物体立体感的关键。任何复杂的物体都可以被分解成基本的几何体。一般画法为：留出亮面，画出明暗交界线，画阴影。

### 3.2.3 色彩的表现

色彩是产品设计的要素之一。有关色彩学理论和设计的内容非常广泛，在其他课程中已作详细介绍，本书只就在设计表现图绘制中的色彩应用和处理方法做简单的介绍和归纳。

（1）色彩的对比和统一

画面色彩的对比主要有明度对比、色相对比和纯度对比。在多数情况下，色彩明度的对比较其他因素对画面效果的影响最大。没有重色就衬托不出亮色，画面缺乏亮色与暗色的对比就会显得沉闷，没有体积感，在实际绘制设计表现图中常有意拉开、夸大明度的对比。在视觉感受上，两色并置，各自的色彩个性愈显强烈，并各自倾向其在色环上相对的方向。如红、黄两色并置，红色倾向紫红，而黄色倾向绿黄。两色并置时，其冷暖对比得到强调，偏冷的显得更冷，偏暖的显得更暖。而纯度不同的色彩并置，各自的力量会加强，纯度高的色彩显得更纯，纯度低的色彩则显得更灰。

统一和谐的画面色彩要有明确的色调，色彩之间要有呼应和联系。明确的色调即画面要有明确的色彩基本倾向，也就是画面中要有占主导地位的色彩，忌讳用色平均。如产品的基本色调为红色调时，背景也常采用近似的红色调，只是在明度和纯度上加以区别，或直接采用与产品相同的色调，这是底色画法和高光画法的基本手法。另一方面，色彩的统一并不排斥色彩的对比，单一的色调画面会显得沉闷，基调色缺乏力量，在实际表现时常采用基调色的对比色来加强色彩的效果，但对比色的面积不宜过大，或纯度要低一些，或带一些基调色成分与基调色协调。色彩之间的呼应和联系会使画面生动、丰富。同种色、近似色、对比色的应用，色块面积、位置、纯度和明度的合理配置和处理，都可以起到相互呼应和衬托的作用。

（2）色彩的形体塑造

产品表面由于受光条件的不同形成明暗层次的变化，在设计表现图中是以色彩的明度和冷暖对比进行表现。一般产品受光时有主要受光面、次要受光面、背光面和高光，这些面的色彩关系对形体塑造十分重要。在色彩表现时，主要受光面的色

彩以光源色为主，加产品的固有色进行表现；次要受光面的色彩以产品的固有色为主，加光源色和一点环境色为辅进行表现；背光面包括暗面和阴影部分，暗面的色彩明度和纯度要大大低于主要受光面和次要受光面，暗面的色彩表现一般是降低固有色的明度和纯度，辅以光源色的对比色和环境色，阴影部分一般采用明度很低的带有光源色或固有色的互补色倾向的色彩进行表现，有时直接用黑色进行表现。

（3）色彩的空间塑造

色彩同明暗关系一样，在表现立体感、空间进退感方面具有相同的作用。明度高、纯度高的色彩感觉近，暖色比冷色感觉近，对比强的色彩比对比弱的色彩感觉近，在实际表现中，离人们眼睛近的部分要采用色彩明度和纯度高的色彩，对比要强一些，画得要结实一些，离人们眼睛远的部分要画得灰一些，对比要弱一些。当然，在实际表现中，有时为了衬托主体，背景的色彩有时采用较鲜艳的色彩或采用对比很强的色彩，甚至用全黑来表现。

## 3.3 材质表现

### 3.3.1 材质表现的意义

产品由材料构成，质感是材料给人的视觉反映，不同的材料和不同的表面工艺处理会产生不同质感效果。人们对质感的反应，往往不是靠触觉，而是靠以往的视觉经验来获得，例如：白色的玉和白色的羽毛、白色的雪花的质感感觉各不相同。材料的质地有粗细、硬软、松紧、透光与不透光、反光与不反光等区别，可以通过笔触的运用以及利用材料本身的色彩关系来表现它们的特征。除了表现物体固有色外，对物体透光和反光程度的描绘是表达材质最主要的方法。质感的处理是产品造型设计的重要因素，因此，表现质感特征是设计表现图的基本要求之一。

### 3.3.2 材质的分类

产品的材质种类繁多，其质感特征各不相同。即便是同一种材料、不同的加工处理工艺也会产生不同的视觉效果，其实各种质感的形成的本质是由于不同材质的表面对光的反射和吸收的结果。材质种类繁多，无法一一列举，但将材质归纳起来，可大致分为以下几类。

（1）反光而不透光的材料

这类材料在产品中应用最为广泛。如各种金属、陶瓷、不透明工程塑料、镜材、油漆涂饰表面等。

（2）反光且透光的材料

这类材料主要有透明和有色玻璃、有机玻璃、透明或半透明工程塑料、水晶、钻石等。

（3）不反光也不透光的材料

这类材料主要有橡胶、未经涂饰的木材或涂饰亚光材料的木材、亚光塑料、密编纺织物（如呢、布、绒）、海绵、皮革和石材等。

（4）不反光而透光的材料

这类材料主要是一些网状的编织物，如纱网、纱巾等。

### 3.3.3 材质的表现

① 多数金属在加工后具有强度高、质地细腻、光洁度好的特点，表面的明暗和光影的反差极大，往往产生强烈的高光和阴影，而且对光源色和环境色也极为敏感。表达这类材质的技巧是要强调明暗反差，光影的对比，用笔要肯定，边缘要清晰，有时要根据物体表面形体特点采用不同的运笔方向，并加入适当的光源色和环境色。

② 塑料因表面处理工艺的不同，有反光、半反光和亚光几种效果，塑料表面肌理均匀温和，明暗反差没有金属材料强烈，尤其是反光、半反光效果的表面。表达这类材质的技巧是要注意黑白灰柔和的对比，表达反光、半反光效果的塑料用笔要相对肯定，留出一定的笔触。表达亚光的塑料用笔要相对轻柔、笔触不要太明显。

③ 反光且透光的透明体材料特点主要有反射和折射光、高光强烈、边缘清晰、光影变化丰富、透光。表达这类材质的技巧是借助于环境底色或产品本身内部结构，画出产品的形态和厚度，强调物体轮廓与光影变化，强调高光，由于这类材质具有透明性，其色彩往往透映出它所遮挡的部分或背景的形体和色彩，只是色彩要略浅或略灰一些，如果透明体本身有色的话，表现时则在此基础上加上它本身的色彩倾向。

④ 不反光也不透光材料的特点是吸光均匀、不反光、表面有材质纹理显现。在表现这类材质时用笔和用色要含蓄均匀，对肌理要把握其主要特征，加以提炼表现即可。在机理表现中常采用拓印的方法快速获得某种特殊的肌理效果，具体做法是在表现图下垫衬一块带有所需肌理的材料，然后用笔在需要肌理的部位涂画，即可获得肌理效果。有时也可用带机理的材料直接在画面上进行处理而可获得肌理效果。这种拓印的方法也常用来表现不反光而透光的材料，如纱、网等。

⑤ 显示屏属于强反光材料，易受环境色和光源色的影响，在不同的环境下，呈现不同的明暗变化。表达技巧要注意使明暗过渡强烈、高光处可留白不画，或用白铅笔、色粉、水粉提亮，可加入些环境色和光源色，加重暗部处理，笔触整齐规则、干净利落。

总的说来，表达产品中软质材料的时候，要注意着色均匀，线条流畅柔和，明暗对比柔和，几乎不强调高光。表达硬质材料时，要注意块面分明、结构清晰、线条挺拔明确。

## 3.4 画面的艺术处理

画面的艺术处理主要包括画面的构图、背景处理及装帧托裱，这些问题是画面的重要组成部分，处理好这些问题能使画面获得良好的视觉效果，也体现了设计师严谨的工作作风、工作态度和良好的艺术感受。

### 3.4.1 画面的构图

画面的构图即画面的组织和布局。包括画面幅式、产品在画面上的相对位置和面积。

设计表现图有横式、竖式和方形三种基本幅式，画面幅式的选择和长宽比例并无定则，一般根据所表现的产品的形态、描绘的角度和方向及特定的表现意图来决定，横式、竖式的幅式较常用。

产品在画面上的相对位置要恰当。在画面中，一般将产品正面前方和产品下方的空间留大一些，这样的构图符合人的视觉习惯，比较均衡而不呆板。如果产品在画面上的位置过于偏上或偏下、偏左或偏右都会使画面显得不平衡，而产品居中则构图会显得呆板。

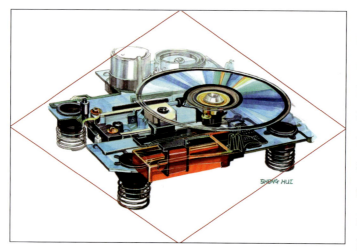

图3-8 画面容量

产品在画面上占的面积的大小与周围的空间比例关系（即画面容量）要适当。在构图时，产品占的面积过大，画面会显得拥挤，空间感和纵深感不易表现；而产品占的面积过小，画面则显得空旷、冷清、不饱满。产品在画面上所占面积的大小通常靠感觉和经验来确定，也可利用辅助线（画面四边中心点的连线）来控制（图3-8中的红线为辅助线）。在实际表现中也常将实际体量较小的产品面积画得小一些，而将实际体量较大的产品面积画得大一些，这样产品的尺度感更强。

### 3.4.2 背景

在前面章节里介绍了产品设计表现图在处理背景时，通常只是作为一种抽象衬托，一般不受真实环境和主体对象物的局限，其目的仅是为了突出对象物或为了作图的方便。产品设计表现图常用背景衬色来起到界定画面空间、烘托和反衬主体对象物的作用，在实际表现背景时可以平涂一个色块，也可以作渐变渲染和留有笔触

的涂刷，也可以用画边框线或简单的线条来处理。背景处理的原则是要根据设计表现的需要加以灵活运用，如留有明显笔触方向和痕迹的衬色可以增加画面的运动感或某种气氛，使画面显得更加生动活泼。要注意背景处理与主体对象的关系，不可脱节，如在色彩上最好有呼应，或在主体表现时把背景色作为环境色和条件色进行适当地表现。

### 3.4.3 装帧

装帧是设计表现图最后一件重要的工作，俗话说"三分画、七分裱"，恰当的装帧处理将提高设计表现图的整体质量，给人以良好的视觉感受。装帧处理并无一定的规定，应根据不同的情况分别处理，其基本原则是突出主体而不能破坏表现图的整体效果，方便沟通、陈列展示和保存。常用而简便的方法是要根据设计表现图的明暗、色调、色彩纯度等，选择有一定厚度、质地结实的黑、白、灰纸（有时用有色纸）衬在设计表现图下面，留出恰当的边框即可。

# 4 设计草图

## 4.1 设计草图的定义

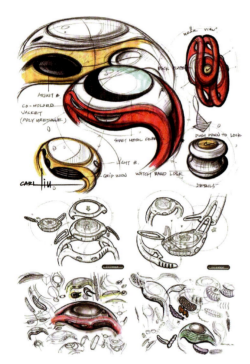

图4-1 设计草图
刘传凯

设计草图是在设计构思阶段徒手绘制的简略的产品图形，如图4-1所示。其最显著的特点在于快速灵活、简单易作、记录性强。同时，由于它不要求特别精确或拘泥于细节，因而可塑性强，有利于大量的设计方案的产生和设计思路的扩展。

在设计过程中，设计师将头脑中的抽象思考变为具象形态时，需要迅速将构思、想法记录或表达出来，草图是最适合的描绘形式。同时，它也是设计师对设计对象进行推敲理解的过程，因而在许多草图中，都能看到文字注释、尺寸标定、颜色推敲、结构分析等痕迹。由于设计的过程是设计师对其自身思维的一种整理和分析，是从无序到有序的思维过程，所以很多草图是杂乱的。

## 4.2 设计草图的作用

设计草图在整个设计过程中起着十分重要的作用，因为设计过程实质上是解决问题的过程。在这个过程中，设计师要将头脑中的无序的构思和想法用图解的方式记录下来，再进行进一步的整理、推敲。有时，好的想法在头脑中稍纵即逝，所以必须要求设计师要有十分快速而准确的速写能力。在这一快速记录过程中，设计师还能够对其设计对象有一个全面的理解和深入推敲的机会，进而衍生出更多更好的设计方案。因此，从功能上看，草图又可分为记录性草图和思考性草图，但两者之间的界限不明确，是相互交织在一起的。设计草图的绘制无论在方法上和尺度上都是多样化的，往往是一张纸上既有透视图、平面图、剖面图，又有细部描绘，这些片断的勾画将孕育着优秀的设计，如图4-2所示。

如果说效果图的主要目标是展示设计意念的话，草图则主要是设计师在创造过程中

图4-2 设计草图的绘制

与自己进行交流的结果，它是设计思维发展过程的真实记录。

## 4.3 设计草图的表现形式

设计草图按其表现形式可分为三大类：线描草图、素描草图和淡彩草图，如图4-3所示。

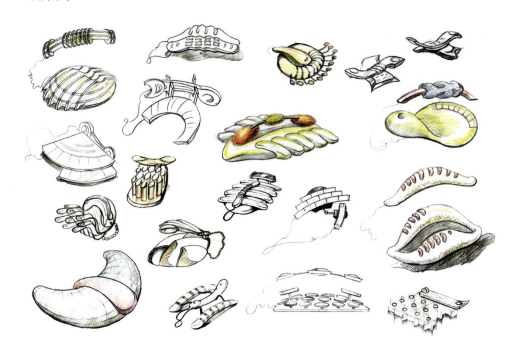

图4-3　电话设计构思草图　陈松辉

### 4.3.1 线描草图

用铅笔或钢笔等工具以单线形式为主勾画产品的内、外轮廓和结构的图形称为线描草图，如图4-4所示。

线描草图是最为简练、快捷的表达方式，多以徒手画完成，较为自由。画面以单线为主，可通过利用线条的粗细、力度、虚实、轻重等变化，表现出一定的空间感和体积感。由于画面是以线为主，其体积感和直观性都受到了限制，因此，此类草图多用于记录设计师的思路，寻找设计灵感之用。

### 4.3.2 素描草图

在线描草图形式的基础上，加上明暗色调层次的表现，即成为素描形式的草图。与单线草图相比，素描草图具有更强的表现力，可传达出较强的体积感、质感和空间感，作画可利用的工具材料也丰富得多。物体的明暗层次多用铅笔、碳笔或钢笔通过力度变化来获得，也可用不同灰度和深浅的记号笔、淡墨或单一彩色予以表现，如图4-5所示。在画素描设计草图时，无论使用何种工具和材料，都不要过分追求或拘泥于自然光影的丰富变化和细节的刻画上，要对明暗层次加以提炼、概括，表现出大的体面转折或凹凸关系即可。

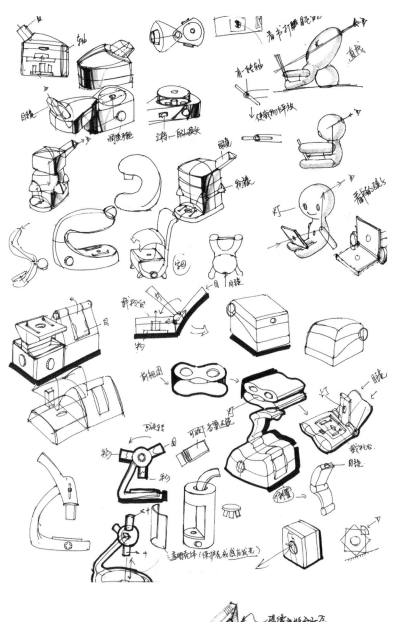

图 4-4 以线描为主的儿童显微镜设计构思草图　李敏

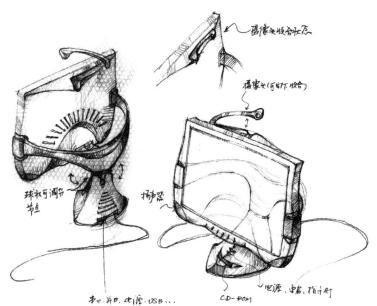

图 4-5 一体化电脑设计铅笔素描草图　林伟

## 4.3.3 淡彩草图

淡彩草图通常是在线描草图的基础上，施以简略而明快的淡彩来表现一定的色彩关系或配色方案的草图形式，如图4-6所示。与前两种草图相比，淡彩草图的画面更为丰富，可读性较好，因此，此类草图多用于沟通设计构思、选择深化方案之用。

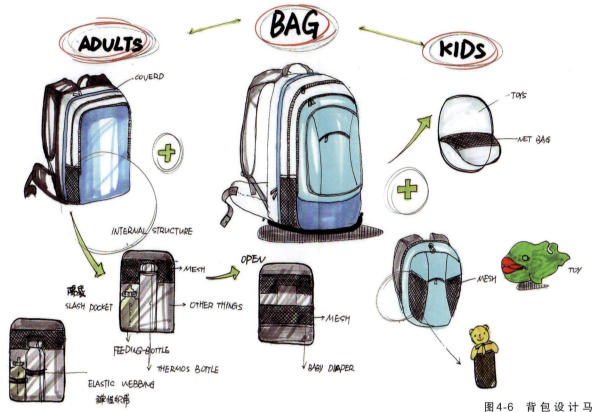

图4-6 背包设计马克笔淡彩草图 陶金钱

淡彩草图中勾勒轮廓和结构多用钢笔、铅笔、签字笔等，着色多用马克笔或透明水色。这种颜料色彩细腻、色度饱和且透明度高，着色后可清晰地透映出线描的轮廓。较常用的着色材料还有水彩、彩色铅笔和色粉等。淡彩草图也应以表现简洁、明快和大的色彩关系为原则，避免过于复杂丰富的色彩描绘，运笔要肯定、简练，色层应透明、轻巧。

总之，无论画哪一类草图，运用何种工具和材料，都应对产品的色调关系和明暗层次加以提炼、概括和取舍。一般以快速、简洁、概括的图形语言记录下来，表达产品的基本特征与信息，不要过分渲染和描绘细节，以免失去草图表现的主要目标。设计草图可以体现一个设计师的设计水平，艺术和绘画功底，现在许多设计单位在招聘设计师时，非常强调设计师的设计草图能力。设计草图的技巧靠长期的实践积累，素描、色彩的基本功固然重要，但创作中的设计草图不仅仅是画一幅画那么简单，它包含了设计构思、产品结构、工艺、材料、人机等多方面的协调因素。技巧的训练很重要，但要成为一名合格的设计师还要不断学习设计理论，借鉴优秀的产品设计个案，在实际设计创作中才能得心应手。

## 4.4 设计草图作品

设计草图作品如图4-7～图4-25所示。

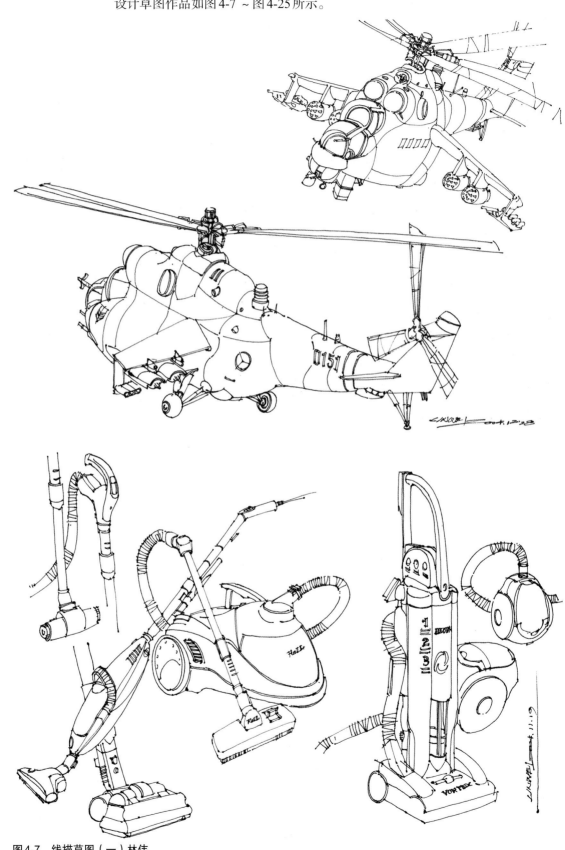

图4-7 线描草图(一)林伟

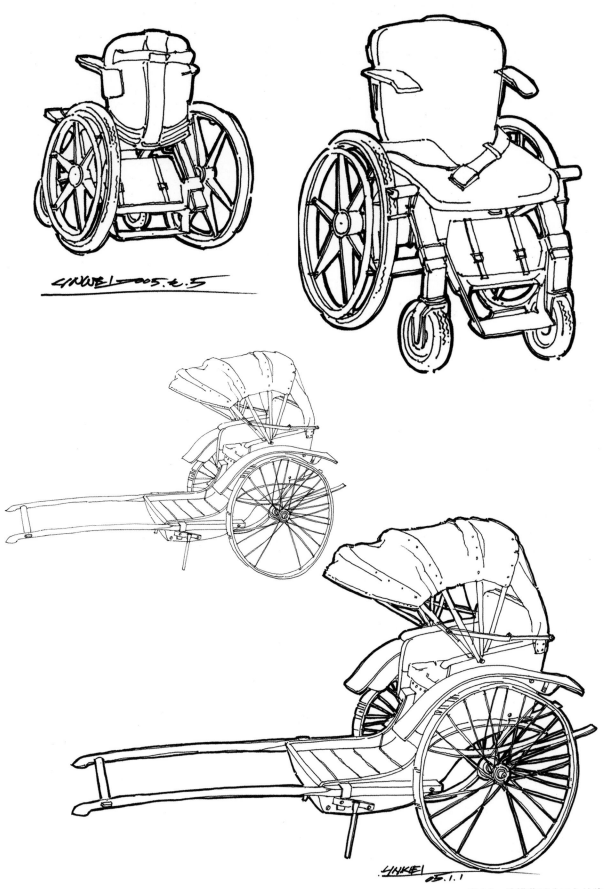

图4-8 线描草图(二)林伟

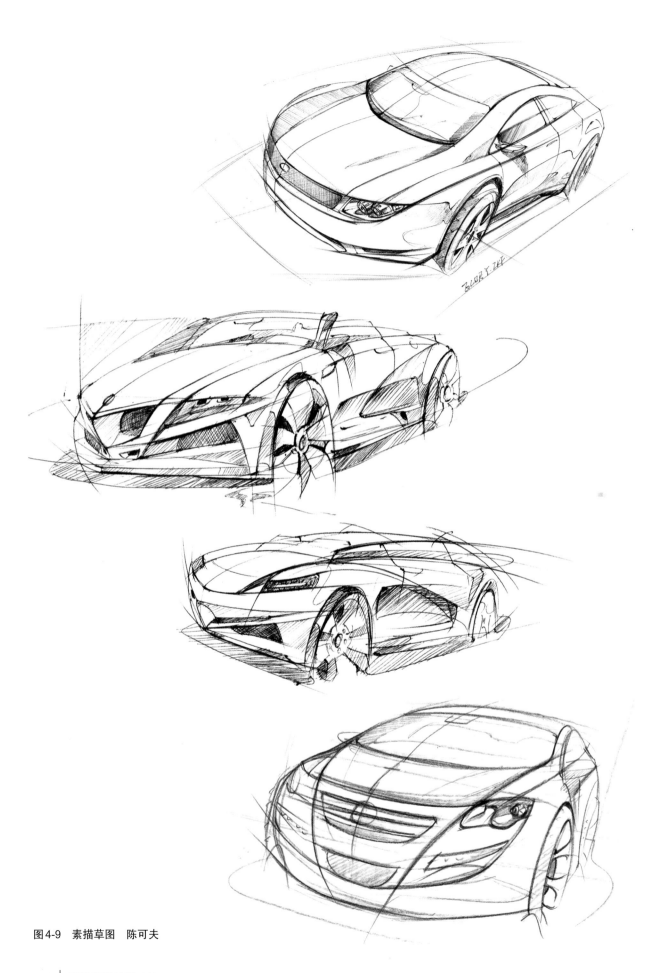

图4-9 素描草图　陈可夫

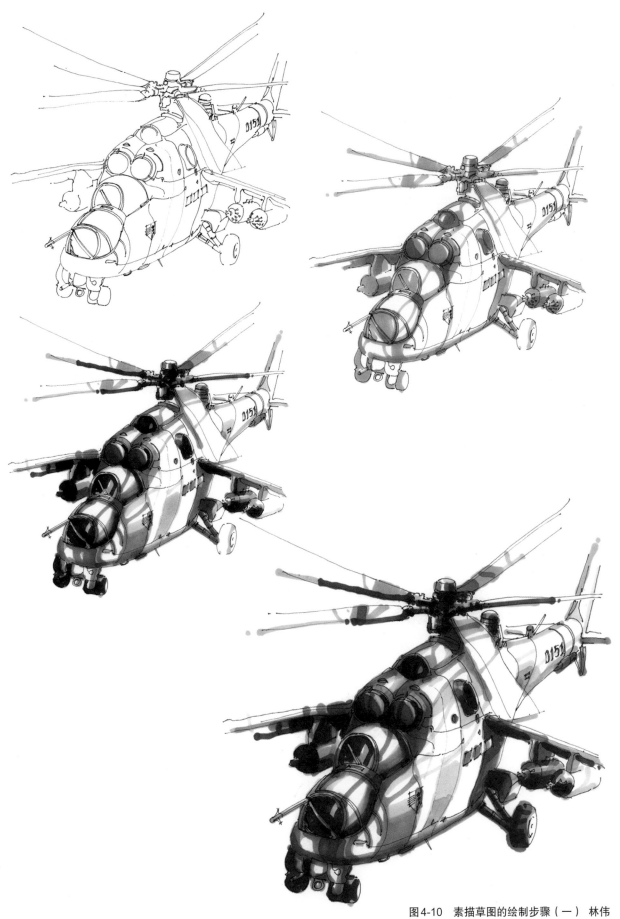

图4-10　素描草图的绘制步骤（一）　林伟

图4-11 素描草图的绘制步骤(二) 林伟

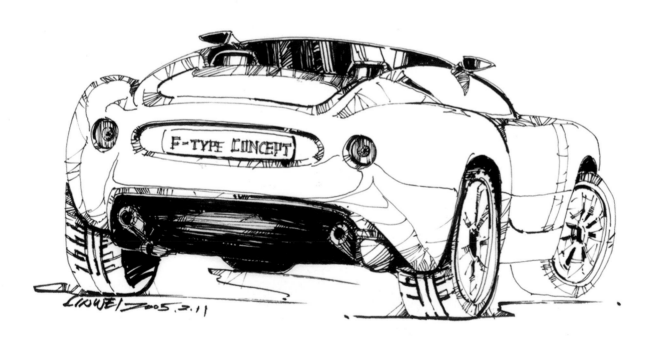

图4-12 素描草图 林伟

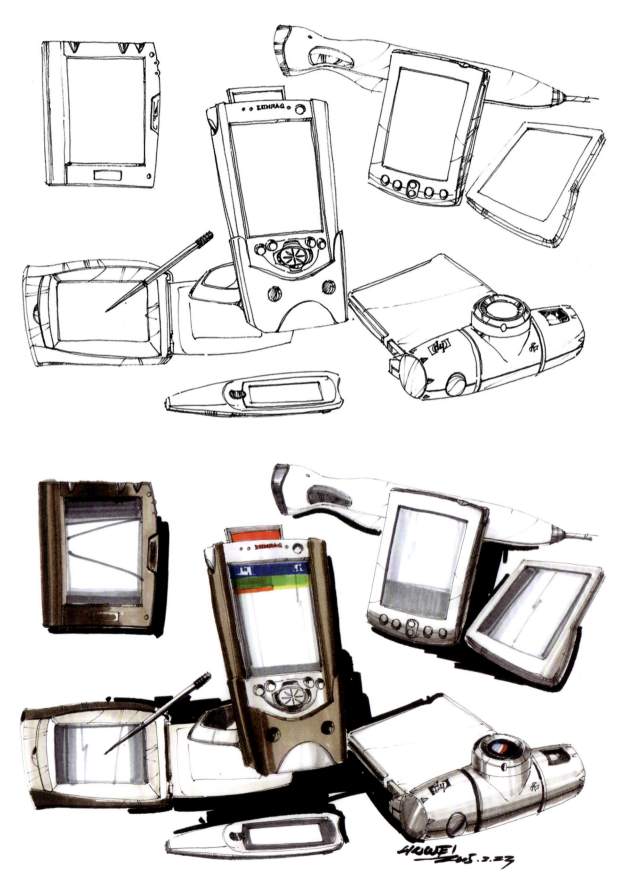

图4-13 淡彩草图的绘制（一） 林伟

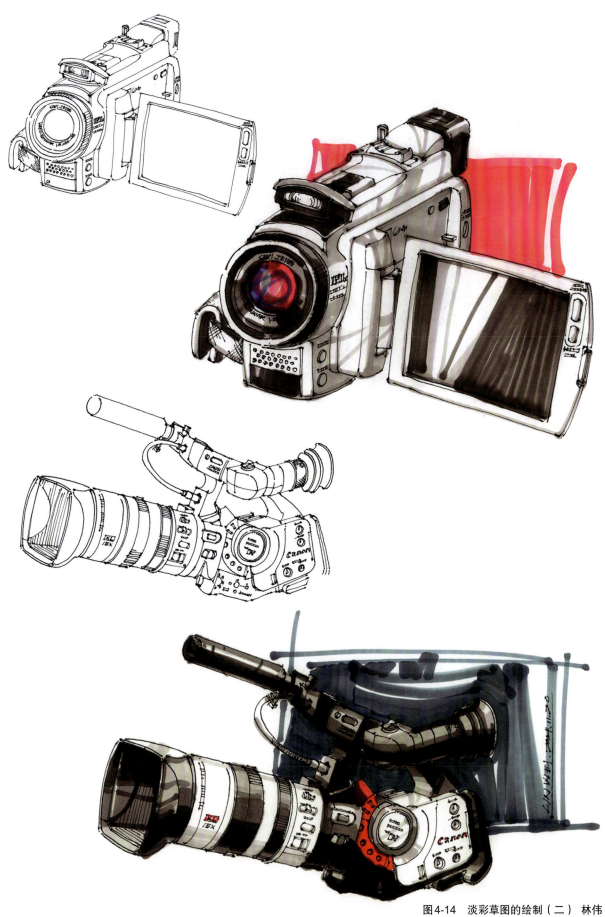

图4-14 淡彩草图的绘制（二） 林伟

**4** 设计草图

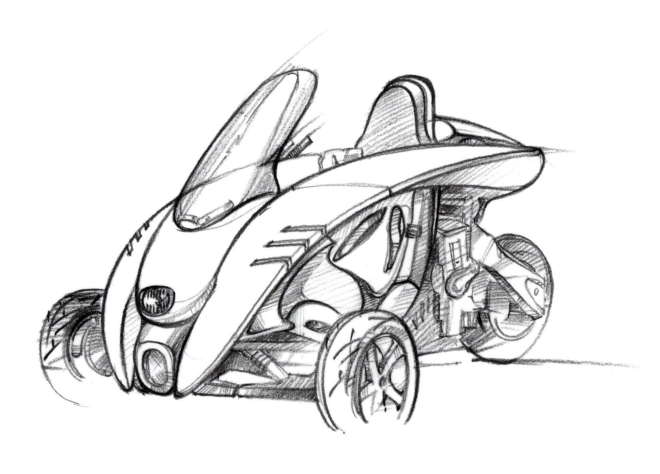

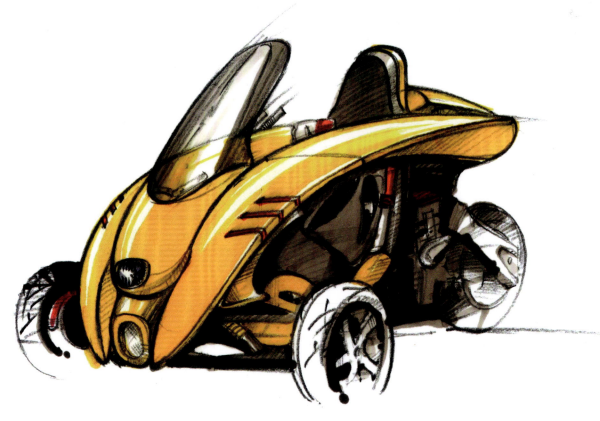

图4-15 淡彩草图的绘制（三） 林伟

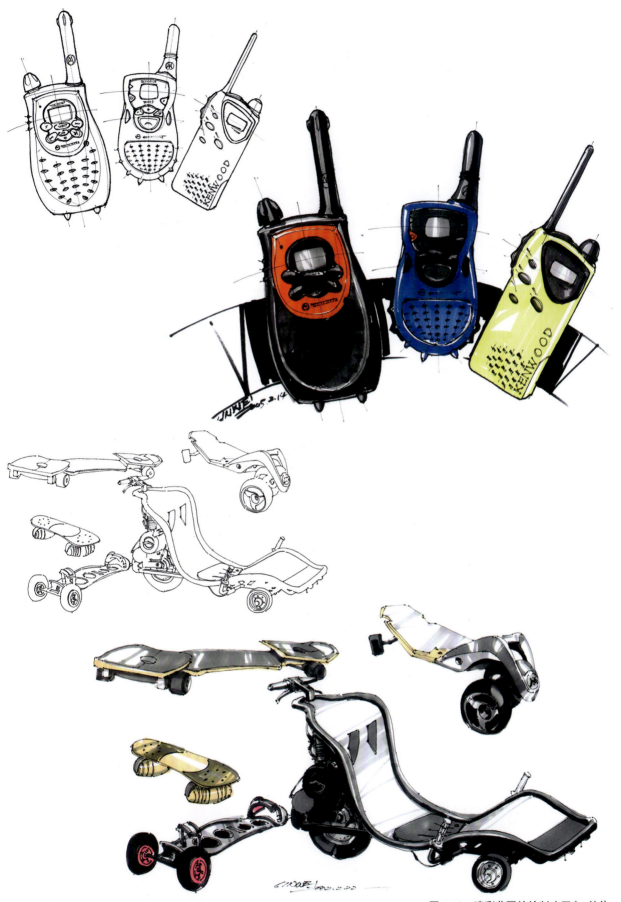

图4-16 淡彩草图的绘制（四） 林伟

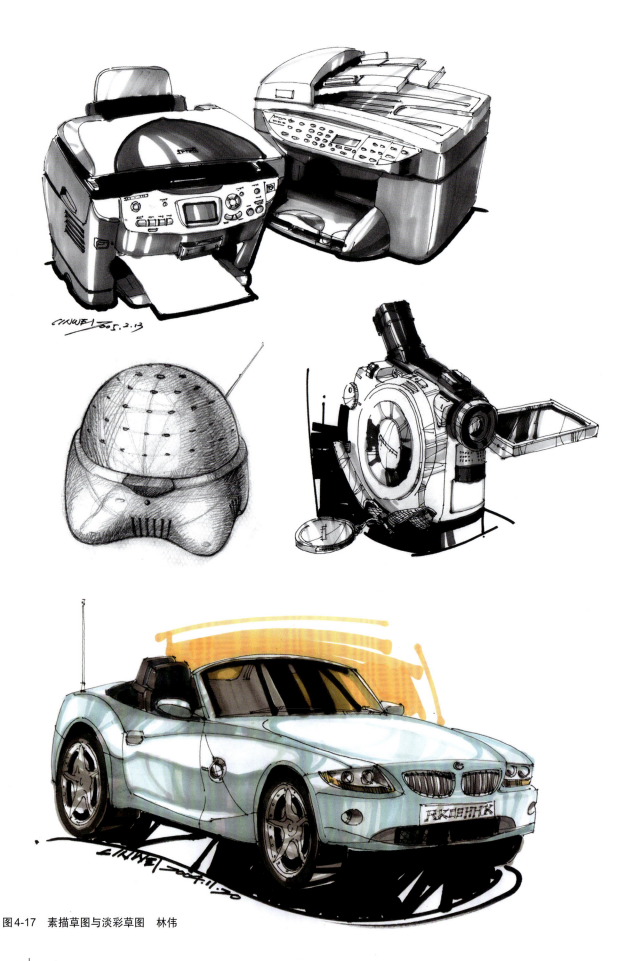

图4-17 素描草图与淡彩草图 林伟

图4-18 淡彩草图(一) 杨彦哲

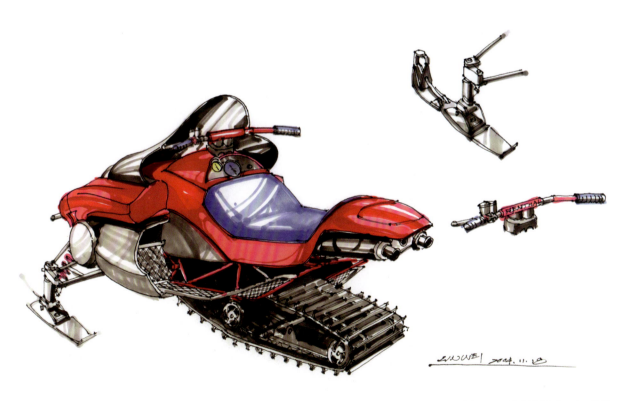

图4-19 淡彩草图(二) 林伟

4 设计草图 | 039

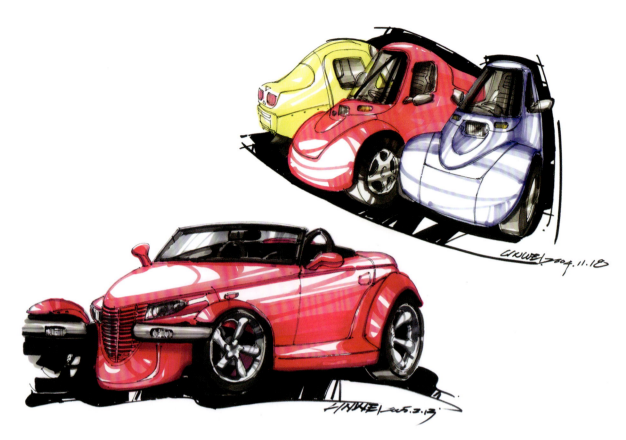

图4-20 淡彩草图(三) 林伟

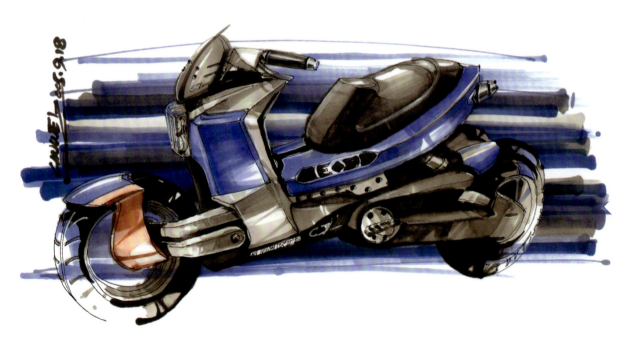

图4-21 淡彩草图(四) 林伟

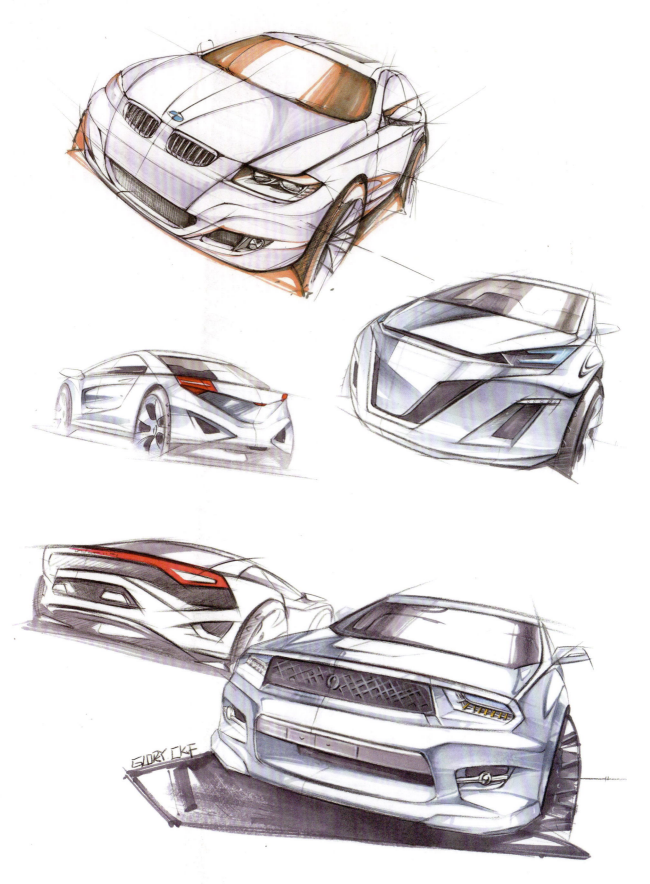

图4-22 淡彩草图（五） 陈可夫

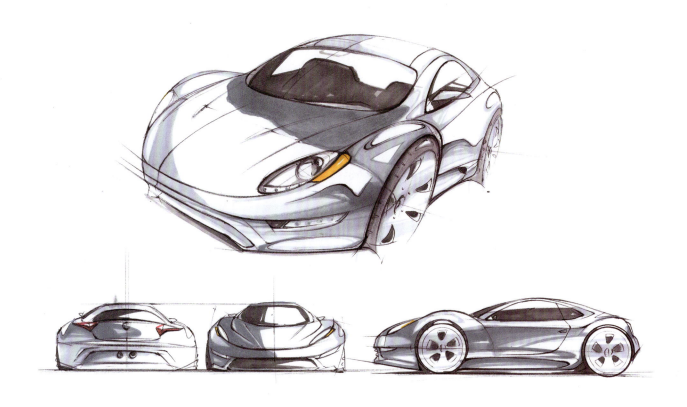

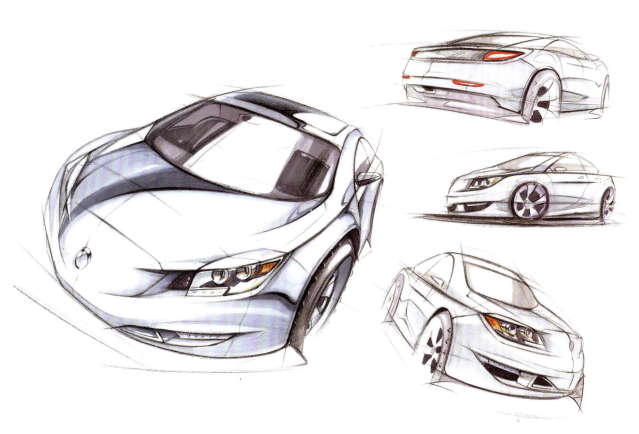

图4-23 淡彩草图(六) 陈可夫

图4-24 背包设计构思过程草图 陶金钱

4 设计草图

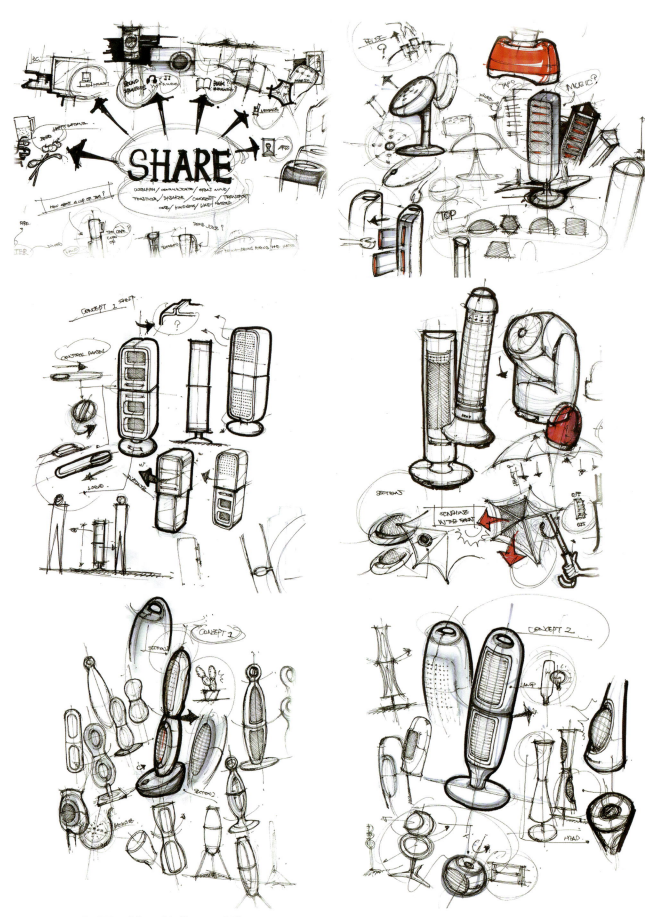

图4-25 电暖器设计构思过程草图 王小满

# 5 效果图技法详述

人们把设计表现技法分为设计草图和效果图两大类,前面章节详细介绍了设计草图。而效果图是设计表现中最能深入、真实地表现设计方案的表现形式之一。一般以透视画法为基础,通过具体的表现技法和手段进行表现,效果图技能是设计师必备的专业素质之一。

## 5.1 绘制效果图的大致步骤

根据不同的对象物和不同的表现要求以及使用的作图材料、工具和技法的不同,绘制效果图的步骤有所不同,大致可分为如下几个步骤。

(1)起稿或过稿

直接在画纸上用铅笔打稿,或将在另外的纸上起的稿转印到画纸上(方法详见2.4.3章节)

(2)铺大体色调

以物体的固有色为主要基础色,铺大体色调,一些画法如底色画法等除外。一般从中间调子入手,抓住大的色彩关系。该阶段色彩的安排对表现图的效果起关键性作用,需认真考虑,精心安排。

(3)画出暗部和亮部

大体色调确定后,先从物体的明暗交界线入手,画出暗部调子,接着再画出亮部的大致色彩关系。该步骤主要表现对象物的大体明暗调子和初步的体积感、质量感,色彩以物体的固有色为主。

(4)细部深入

该阶段首先要抓住对象物具有特征的细节和关键的结构转折以及重要部件进行重点描绘;同时注意整体关系,注意色彩的变化,要考虑到光源色、环境色,甚至条件色的影响,并注意对象物的材质、肌理及其受光特征。

(5)高光和反光

少数画法事先留出高光和反光,多数画法是在着色大致完成后提出高光和反光。高光和反光常起到画龙点睛的作用,画高光和反光要注意虚实、远近的关系,要注意主次关系,不可滥用,否则画面会花、乱、散。

(6)调整

提完高光和反光后,根据画面的整体关系进行检查和适当的调整。

## 5.2 常用的效果图表现技法

设计表现技法的种类较多，分类的方法不尽相同。其实不管如何分类，其目的是为了便于学习，通过进行各种技法的练习，熟悉在不同情况下采用不同的技法进行表达，最后的结果应是不管你采用何种技法或综合运用各种技法，只要能表达设计意图、符合设计要求即可，这正是学习设计表现技法的目的。下面介绍一些常用的效果图表现技法。

### 5.2.1 淡彩画法

淡彩画法通常是在线描草图的基础上，施以概括的色彩表现产品的色彩倾向和色彩关系。其特点是能将产品的形态和色彩快速地表现出来，简洁、明快、富有表现力。所用的工具和材料有铅笔、钢笔、马克笔、彩色铅笔、透明水色、水彩、色粉等。绘制淡彩效果图因采用的材料和工具不同，步骤略有不同。下面以钢笔结合马克笔色粉的方法绘制摩托车效果图的步骤为例加以说明，如图5-1～图5-4所示。

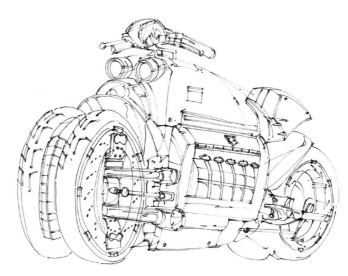

步骤一：
用细的钢笔或绘图笔先将摩托车的外型勾画出来，用笔要肯定，线条尽可能流畅，离眼睛近的部分画得细一点。

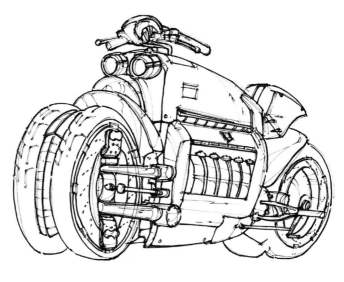

步骤二：
用粗的钢笔或绘图笔将摩托车的外型和转折部位加以肯定，注意虚实和体积关系。

图5-1 摩托车淡彩效果图画法步骤

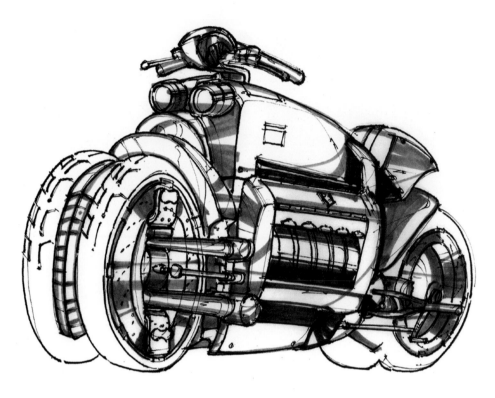

步骤三:
用灰色马克笔画出摩托车的背光面,用笔的方向要有一定的变化,强调明暗交界面。

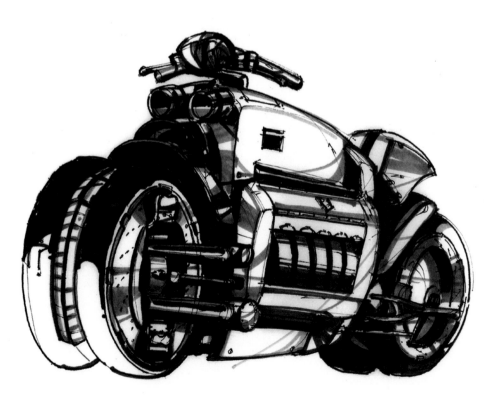

步骤四:
用深灰色的马克笔加深摩托车的暗部和背光面,形成不同明暗层次的变化,强调反差以表现摩托车的强反光不锈钢质感。

图5-2 摩托车淡彩效果图画法步骤

步骤五：
用刀将色粉棒刮成粉末，用纸巾蘸上各色色粉进行铺涂（如在色粉中加入少量的婴儿爽身粉可使画面更加光洁，更容易表现色彩的渐变效果）。本案例的摩托车为不锈钢质感，用蓝色表达天光反光效果，红褐色表达地面的反光效果。注意色粉的铺涂宜薄，突出"淡"彩效果。

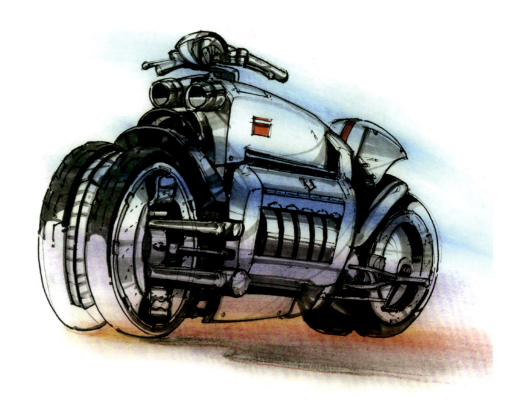

步骤六：
用橡皮擦出摩托车的亮部，在地面上擦出摩托车大致的投影。用色粉定型液喷涂画面，固定和保护色粉。

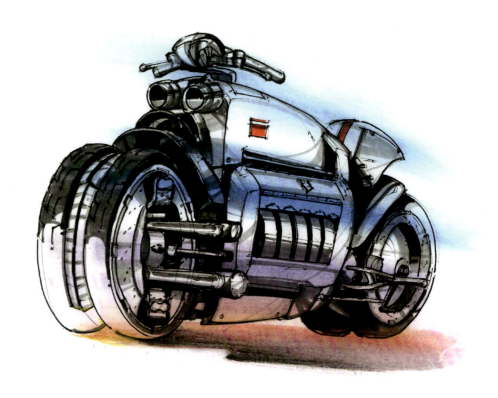

图5-3 摩托车淡彩效果图画法步骤

步骤七：
调整整个画面，用蓝色和橙红色的荧光水笔勾出反光并处理背景，使画面更加丰富。

图5-4 摩托车淡彩效果图画法完成
图 林伟

## 5.2.2 底色画法

采用现成色纸或在自行涂刷颜色的纸上，利用底色作为要表现的产品的某个面（亮面或次亮面）的色彩，以大面积的底色为基调色进行描绘，简化了描绘程序，画面简洁、协调，富有表现力。有事半功倍之效，是设计领域常用的表现技法之一。在实际表现中主要选用产品的色彩或明暗关系中的中间色作为底色基调，加重暗部，提亮亮部进行表现，画图步骤如图5-5～图5-8所示。

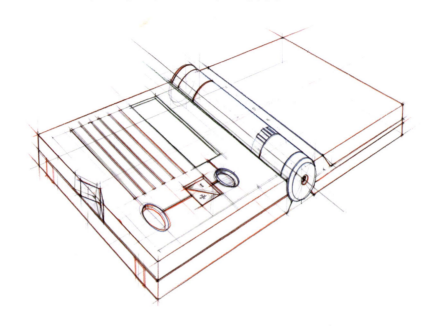

步骤一：
从构思草图中选择一个方案，选择一定的透视角度，用彩色铅笔结合尺子、椭圆板绘制勾线图。

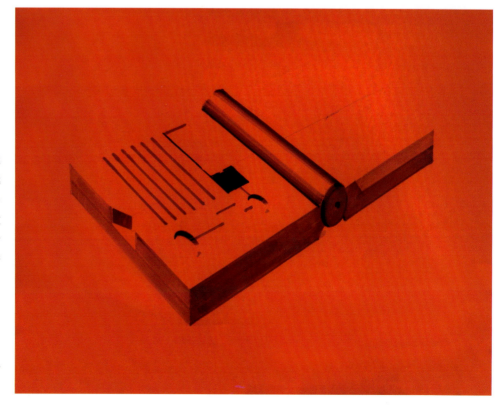

步骤二：
在勾线图的背面铺涂浅红色色粉，置于红色纸上，用圆珠笔描画产品的轮廓线和细部（过稿）。用灰色马克笔涂出产品的主体部分和暗部调子。

图5-5　多用途应急灯底色画法步骤

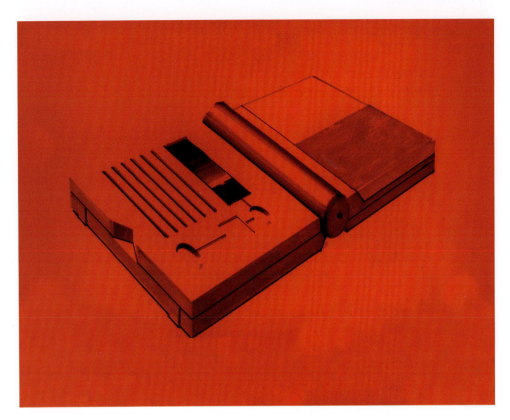

步骤三：
用不同灰度的灰色马克笔画出屏幕和灯罩的光感，细的黑色马克笔绘制产品分型线和细部。

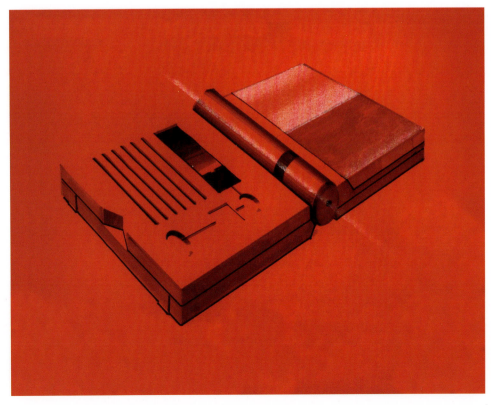

步骤四：
用遮盖膜或遮盖胶带遮盖灯罩部分的四周，用纸巾蘸白色色粉涂出灯罩，并涂出转轴的受光面，然后用定型液喷涂固定、保护。

图5-6 多用途应急灯底色画法步骤

5 效果图技法详述

步骤五：
用黑色的马克笔平涂，画出产品的阴影，用彩色铅笔画出产品按键等细部，再用白色铅笔画出产品的轮廓线和分型线，勾线要有轻重，注意虚实关系。

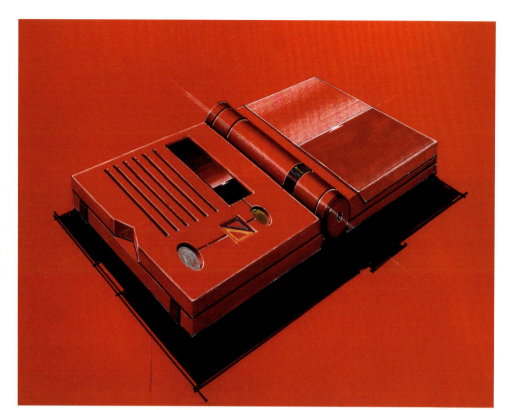

步骤六：
用勾线小毛笔蘸上白色的水粉颜料把高光线和高光点提出来，注意高光点的虚实变化，不宜过多，过多的高光点会使画面显得"花"。

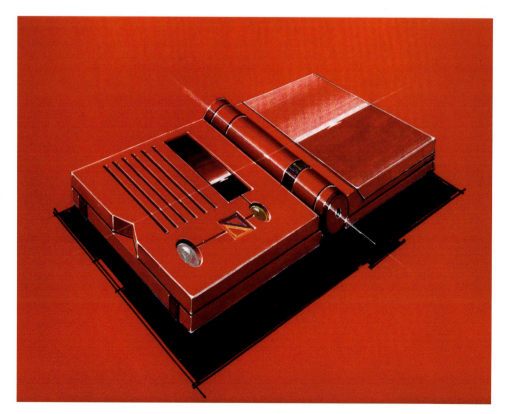

图5-7　多用途应急灯底色画法步骤

步骤七：
本产品设计方案的灯罩和支架部分可绕中间的转轴转动，用白色铅笔简单地勾勒线条予以表现。由于白色的水粉不够白，本案例用涂改液强调最亮的高光点。

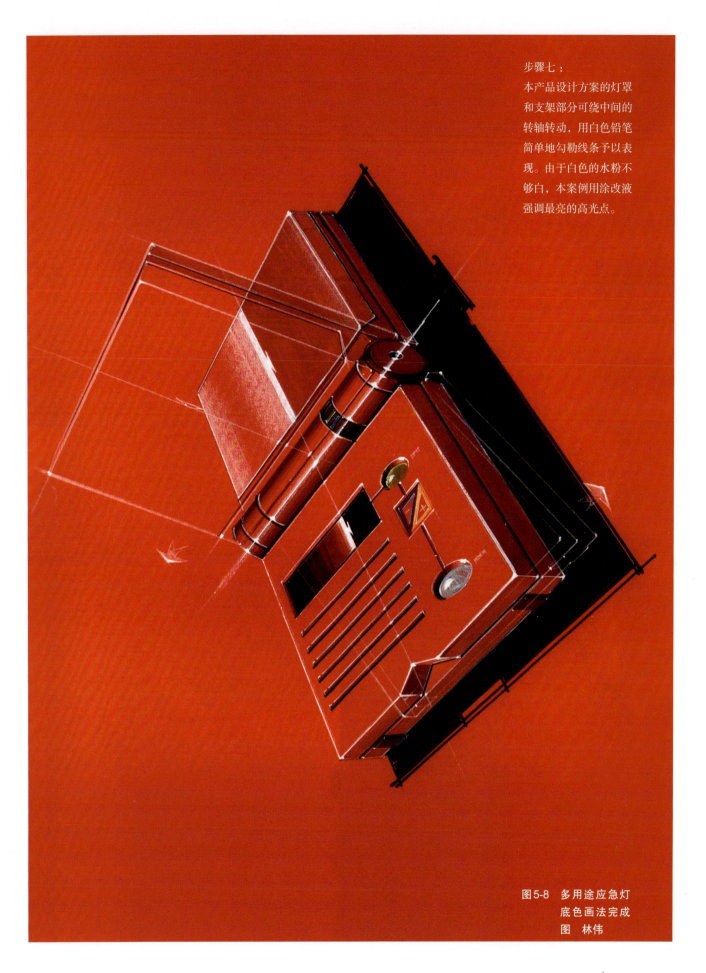

图5-8 多用途应急灯
　　　 底色画法完成
图　林伟

5 效果图技法详述

### 5.2.3 高光画法

高光画法是在底色画法的基础上发展起来的一种画法。即在深暗色甚至黑色的纸上，描绘产品主体轮廓和转折处的高光和反光来表现产品的造型。其特点和手法与底色画法相似，但高光画法着力于表现产品形态的明暗关系，忽略或高度概括产品色彩的表现，明暗层次更提炼、概括。主要运用浅色铅笔和色粉描绘，画图步骤如图5-9～图5-11所示。

步骤一：
将在其他纸上画好的稿的背面涂上白色色粉，覆盖在正稿上，再用细圆珠笔细心地转描到画纸上（本案例采用深蓝色的色纸）。描线时稍微用力以便在画纸上留下凹痕，以免在以后的绘制过程中轮廓线被色粉覆盖或被橡皮擦掉，造成不必要的困扰。

步骤二：
用纸巾蘸白色的色粉大面积铺涂主体，在受光面部分适当多涂些色粉。用橡皮棒或削过的橡皮擦出暗部，并用定型液喷涂固定、保护，如果亮面不够亮，或由于喷涂定型液后亮面减弱，可重复铺涂色粉，擦出暗部。

图5-9 汽车高光画法步骤

步骤三：
用白色铅笔勾画汽车的轮廓线和细部，注意线条方向和虚实变化。用深蓝色彩色铅笔或黑色铅笔刻画汽车的明暗交界线和分型线。

步骤四：
根据光源角度，用白色铅笔强调受光面和受光点，再用小毛笔蘸上白色的水粉颜料着重强调转折面和转折点。

图5-10 汽车高光画法步骤

步骤五：
细部调整，用涂改液表现汽车的高光点。由于高光画法的色彩较为单一，本案例用橙红色的彩色铅笔简单处理背景，使画面不致沉闷。

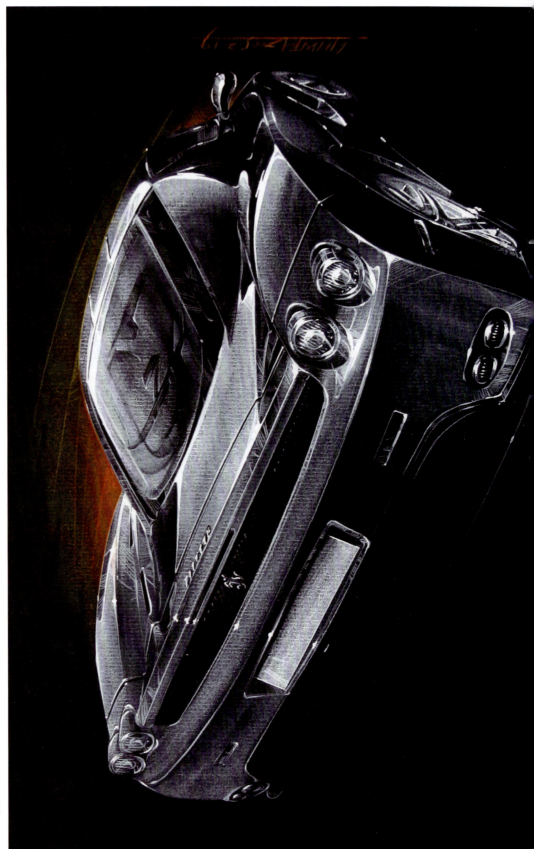

图5-11 汽车高光画法完成图
　　　　林伟

## 5.2.4 马克笔与色粉画法

马克笔与色粉是现代设计常用的工具，可以实现无水作图。马克笔干净、透明、简洁、明快，使用方便，但马克笔在表现产品细部微妙变化与过渡自然方面略显不足，不宜表现大面积的色块。而色粉笔表现细腻、过渡自然，对反光、透明体、光晕的表现简单有效，适于表现较大面积的过渡，但色粉笔的色彩明度和纯度较低，感觉比较松散。马克笔与色粉画法是将两者结合使用，优势互补，具有很强的表现力，是设计表现中常用的技法之一，但该法对工具和材料的要求较高，画图步骤如图5-12～图5-15所示。

步骤一：
在另外的普通纸上用普通铅笔和彩色铅笔打稿，画出吸尘器的勾线图。

步骤二：
将画好的稿翻到背面，用蓝色色粉笔涂抹，注意要把有型面的部位都涂到，然后用纸巾轻轻擦拭，将色粉涂抹均匀，撩起画稿将多余的色粉末抖掉。

步骤三：
将背面涂有色粉的画稿翻转，覆盖在马克笔纸（PM纸）上，用圆珠笔描绘、转印至PM纸上。用蓝色马克笔沿明暗交界线画出面板的背光部分，用灰色马克笔画出其余部位的背光部分和暗部。

图5-12 吸尘器马克笔色粉画法步骤

步骤四：
用遮盖膜遮盖在画稿上，用工具刀刻出面板部分，揭开该部分的遮盖膜，用纸巾蘸蓝色色粉（可加少量爽身粉）铺涂，然后用定型液喷涂保护、固定。

步骤五：
将步骤四中揭开的遮盖膜再细心贴回原来的位置。用刀刻出其余部分，分别铺涂黑色和灰色色粉，再用定型液喷涂保护、固定。

步骤六：
用色粉表现轮子部位的金属反光，由于准备用橙色调的背景，故用少量橙色色粉表达吸尘器的透明部分。

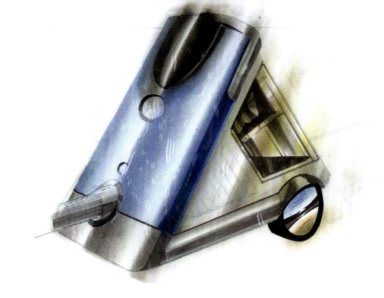

图5-13 吸尘器马克笔色粉画法步骤

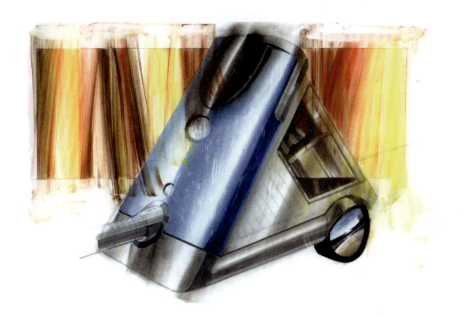

步骤七：
将揭开的遮盖膜全部贴回原来的位置，再刻出背景框。用刀将几种颜色的色粉直接刮在背景框位置，用棉花球蘸无水酒精按一定的方向快速擦涂，形成有明显笔触的背景（也可以用各种颜色的马克笔表现，效果略有不同）。然后用定型液喷涂保护、固定。

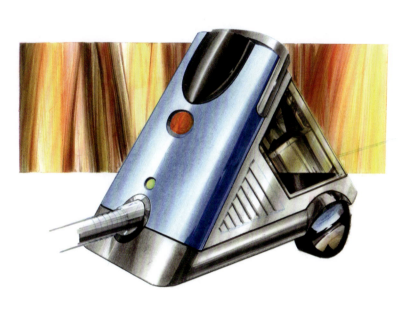

步骤八：
揭开所有的遮盖膜，擦掉溢出的色粉。用马克笔涂画旋钮和按键。用蓝色铅笔勾画面板的轮廓线，用黑色铅笔勾画分型线和细部。

步骤九：
用彩色铅笔画出旋钮和按键的体积感，用白色铅笔刻画轮廓线、分型线和细部。

图5-14 吸尘器马克笔色粉画法步骤

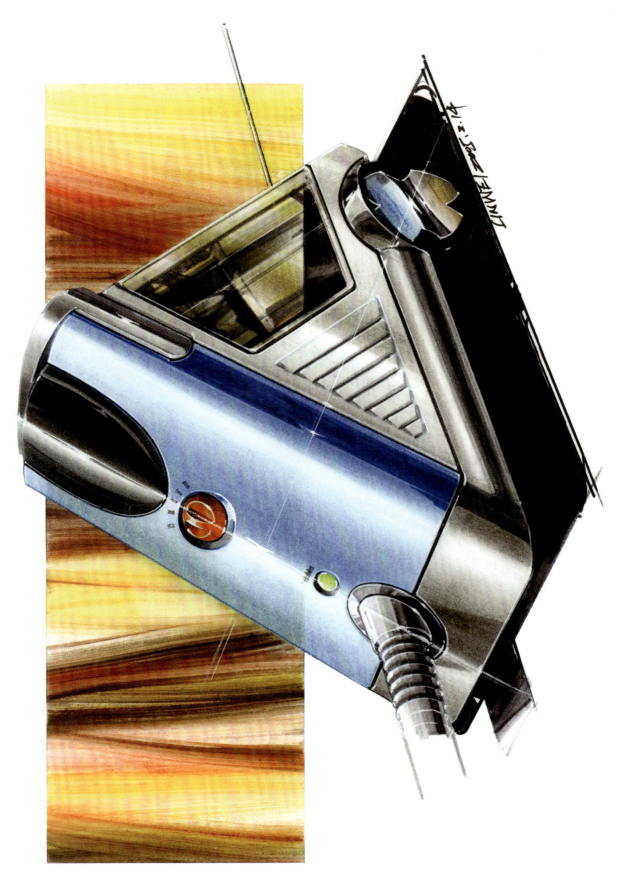

图 5-15 吸尘器马克笔色粉画法完成
图 林伟

步骤十：
用黑色和灰色马克笔画出阴影，适当作一点变化处理，以免阴影过于生硬。用小毛笔蘸白色水粉颜料勾出高光和反光，最亮的高光点用涂改液表现。

## 5.2.5 渐层画法

渐层画法对产品形象不作太多的明暗和色彩的专门表现，而是线、色调与简单背景的经济结合。一般以线表现形体结构轮廓，利用涂刷的底色上的色彩色泽深浅的渐层变化间接地显示出立体感。渐层画法作图简便、活泼，主要运用透明水色和水彩等颜料，画图步骤如图5-16～图5-19所示。

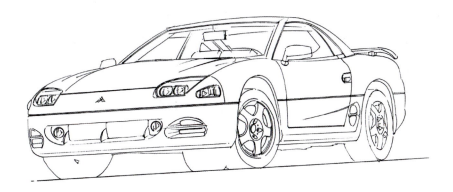

步骤一：
将在其他纸上画好的汽车稿转印到画纸上，用钢笔或绘图笔勾勒轮廓线，线条要肯定、流畅，可借助各种尺子等工具绘制。

步骤二：
用大号尼龙水粉笔调红色透明水色着大体色彩，注意色彩的浓淡变化、笔触间隙、大小及方向，可以连同背景一起着色。

步骤三：
待步骤二所上的色彩干后，用同样的笔蘸同样的色水再上色，注意笔触间隙，亮部的笔触留得明显一些，用笔方向与步骤二大致一致。由于水色的透明性好，笔触重叠部分的色彩自然加重。

图5-16 汽车渐层画法步骤

步骤四：
用大小不同的尼龙笔蘸浓一点的红色色水画车的背光面，笔触不要太明显，注意笔触方向。

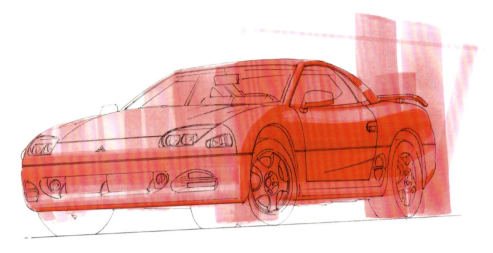

步骤五：
在红色水中调入少量的黑色色水或棕色色水画汽车的暗部，可以平涂，也可以留一定的笔触，形成简单的明暗变化。

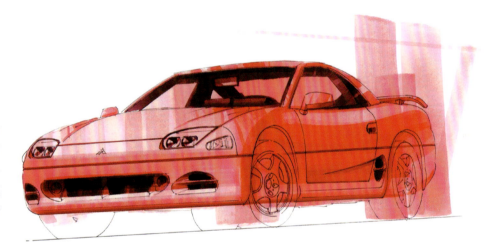

步骤六：
待步骤五所上的色彩干后，用冷色调的蓝色色水平涂车灯和车窗部分。

图5-17 汽车渐层画法步骤

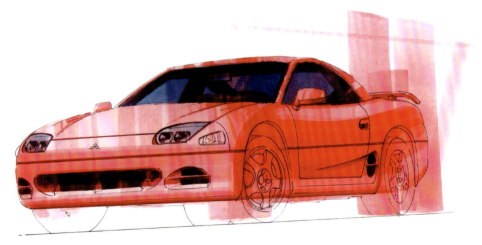

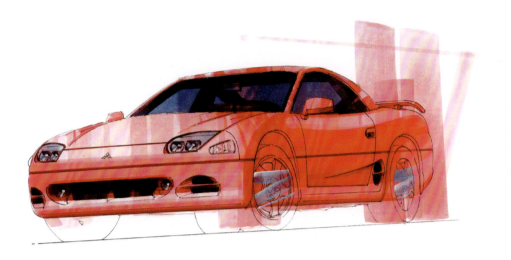

步骤七：
用小号的尼龙水粉笔蘸白色水粉和少量蓝色色水简练画出车灯和轮毂的反光。

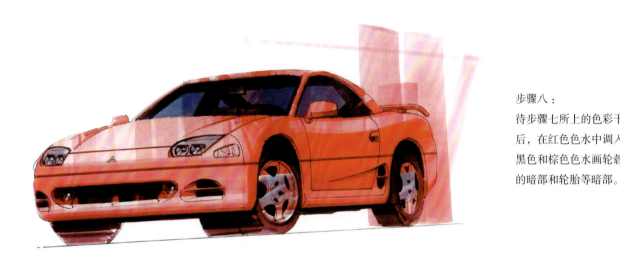

步骤八：
待步骤七所上的色彩干后，在红色色水中调入黑色和棕色色水画轮毂的暗部和轮胎等暗部。

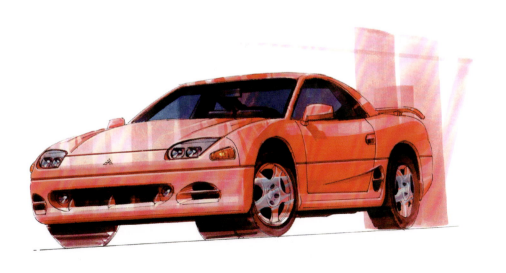

步骤九：
用水粉颜料画转向灯等细节，在白色水粉中调入少量的红色色水，用小毛笔勾画车体的受光面和反光面，在白色水粉中调入少量的蓝色色水勾画轮毂、车灯和车窗内座椅等的高光和反光。重点画形体的转折线和转折点。

图5-18 汽车渐层画法步骤

步骤十：
用尼龙水粉笔蘸白色水粉画出车窗的反光，用笔一定要干脆，忌讳重复涂抹。用小毛笔蘸白色水粉颜料勾画高光点，用黑色色水画一道阴影，最后用涂改液表现高光点。

图5-19 汽车渐层画完成图 林伟

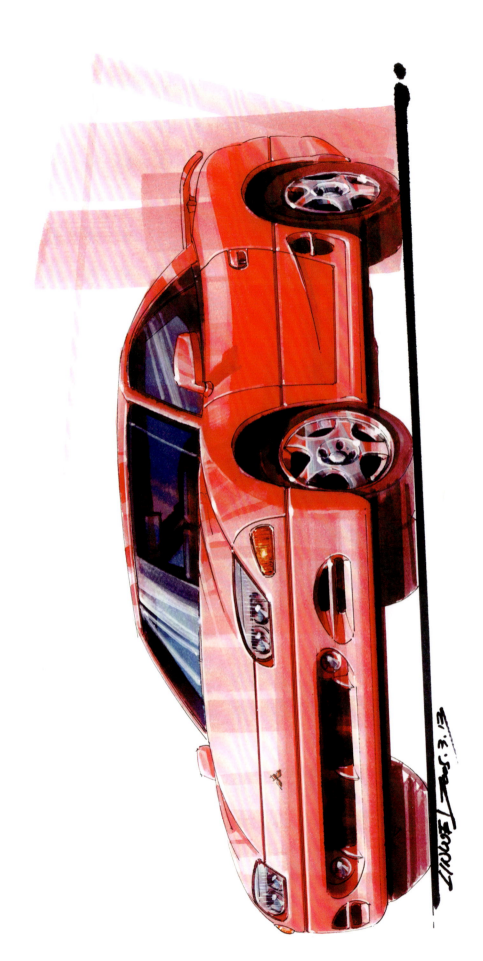

## 5.2.6 视图画法

视图画法不需要作透视图,即在机械制图原理的基础上,直接借助平面投影图进行明暗和色彩的表现。所以,表现出的产品比例、尺度准确,直观。如果配合三视图来表现,其使用效果更是明确,可以说是产品平面图和效果图的完美结合,画图步骤如图5-20~图5-23所示。

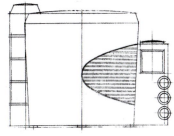

步骤一:
在其他画纸上画出方案的正视图和俯视图,背面涂抹色粉转印到画纸上。

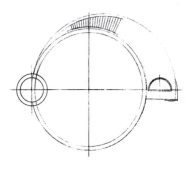

步骤二:
用板刷调黄色和橙黄色色水涂刷底色,色层宜薄且过渡均匀。本案例假设光源从左上方投射到产品上,故有意将画面的右边的色彩涂刷得稍深些。

步骤三:
待步骤二所上的色干后,用橙黄色色水沿产品明暗交界线再涂刷一遍。

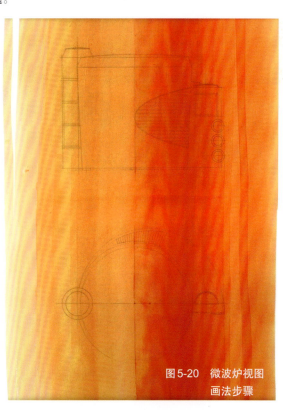

图 5-20　微波炉视图画法步骤

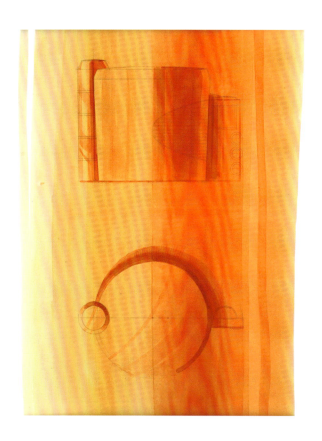
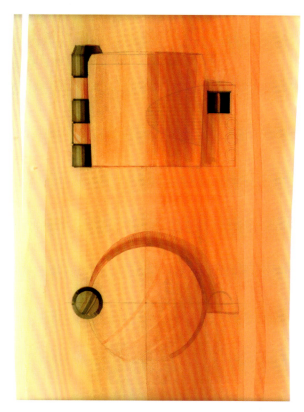
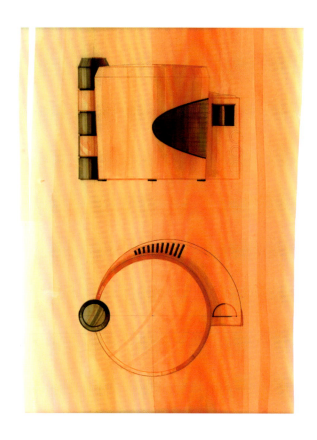

步骤四：
在橙黄色色水中调入少量的棕色色水，用尼龙水粉笔画出微波炉的背光面。

步骤五：
用灰色马克笔或冷灰色色水画出微波炉的转轴和显示屏，注意明暗变化。

步骤六：
用橙色水彩笔画微波炉的轮廓线（直线部分用尺子，圆的部分用多用途圆规夹住水彩笔勾画），并进一步用灰色马克笔表现微波炉的半透明观察窗，细的黑色马克笔表现通风孔和分型线。

图5-21 微波炉视图
画法步骤

步骤七：
用彩色铅笔画出观察窗的横条纹、开门按钮和多功能按键。

步骤八：
在白色水粉颜料中调入少量的橙黄色色水或直接用水性白色马克笔勾画微波炉的受光面及一些对称型的辅助线，强调形体的转折线。

步骤九：
用白色水粉画出微波炉的受光面和高光、反光。

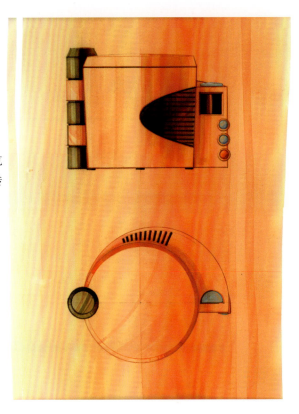

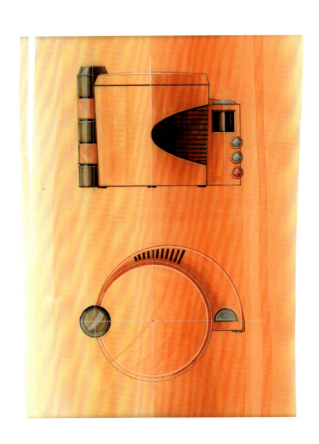

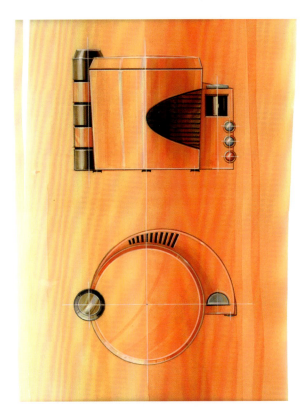

图5-22 微波炉视图画法步骤

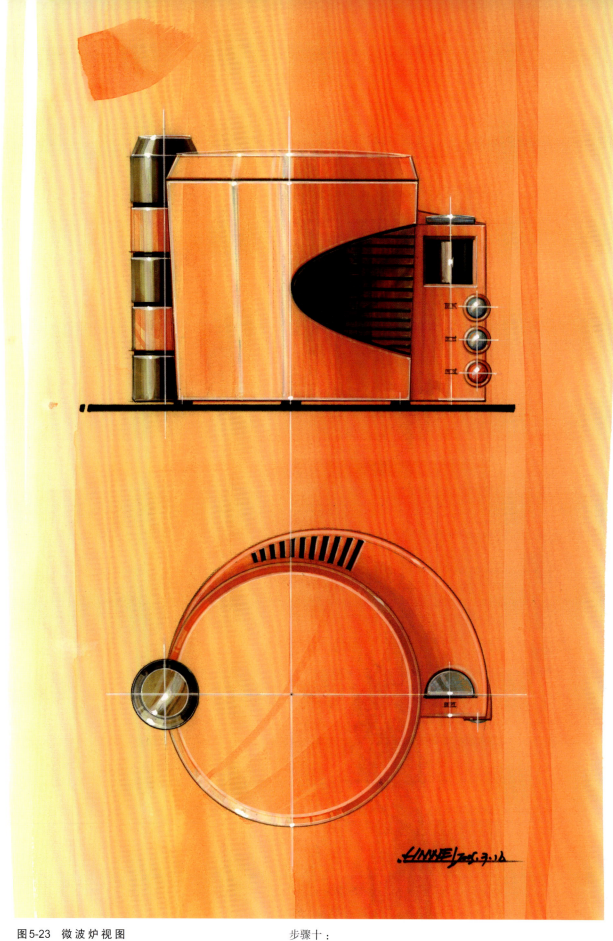

**图 5-23　微波炉视图　　　　步骤十：
　　　　　画法完成图　　　　用黑色铅笔画出文字符号等细节，最后用涂改液点出高光。
　　　　　林伟**

## 5.2.7 水粉画法

水粉颜料色泽鲜艳、浑厚、不透明,具有良好的覆盖力,比较容易掌握。水粉画法表现力强,能将产品的造型特征精致而准确地表现出来,常用于绘制较精细的效果图,如图5-24所示。水粉画法主要采用水粉颜料、扁平的水粉笔、毛笔和涂大面积的底纹笔等。画法的大致步骤:先将画纸裱在画板上,直接用笔在画纸上起稿或过稿,由于水粉颜料具有良好的覆盖力,着色的步骤较为灵活,既可以从中间调子入手,然后画暗部和亮部,也可以先画暗部再逐渐画中间调子和亮部,一般先画大面积的部分,再画局部和细节,注意整体关系,最后提反光和高光。

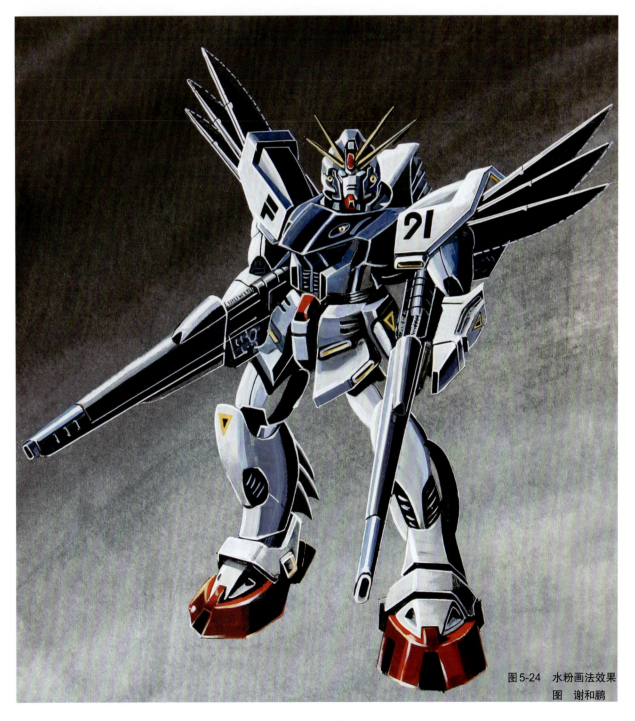

图5-24 水粉画法效果
图 谢和鹏

### 5.2.8 综合画法

各种画法的最终目的是将设计构思更好地表现出来,至于采用何种画法并不重要。在实际绘制表现过程中,一张设计表现图上常常是综合采用多种画法进行绘制,采用的工具和材料也多种多样。综合画法不讲究具体的步骤和方法,基本原则也是先画大的关系,再画局部和细节,要注意整体关系,如图5-25所示。

本图的大致绘制步骤:铅笔直接在画面上起稿,用绿色和黄色的宽头马克笔简单画几笔背景,用透明水色画出鞋的主体明暗和色彩变化,调水粉颜料用喷笔简单过渡,然后用白色水粉画受光面、高光和线头。

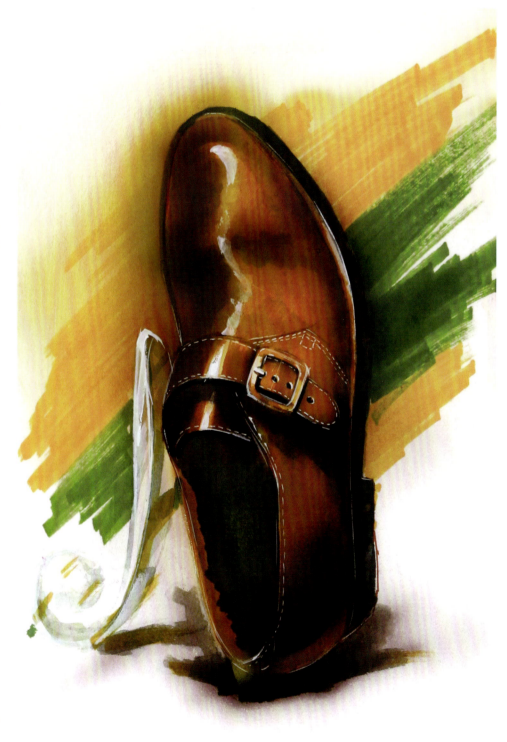

图5-25 综合画法效果图 学生作品

## 5.2.9 其他画法

上述介绍的几种画法较为典型,此外,在设计表现实践中还有喷绘画法、平涂画法、色纸剪贴法等。只是喷绘画法工艺性较强,费时费力,一般用于绘制精细效果图,比较少用。而平涂画法、剪贴法的效果较为一般,常和其他画法综合使用,很少单独使用。随着计算机的发展,手绘表现图也常和计算机辅助设计结合在一起,手法相当丰富。图5-26为一张玩具效果图,图中的玩具用透明水色和水粉颜料绘制,经扫描脱底后,放置于用PHOTOSHOP软件的滤镜处理后的背景中。

图5-26 计算机辅助手绘效果图表现　刘晓宏

# 6 计算机辅助表现

随着现代社会和科技的发展，计算机技术已渗透和直接参与工业设计的全过程，以计算机技术为代表的高新技术开辟了工业设计的崭新领域，计算机技术的应用极大地改变了工业设计的技术手段，改变了工业设计的程序与方法，也转变了设计师的观念和思维方式。时至今日，计算机辅助设计的重要性已不容质疑。随着计算机软硬件技术的日新月异，在计算机辅助设计表现领域也带来了表现手段和方法的变革，成为表现技法的新趋势和新动向。

传统的设计表现以手绘技法训练为中心，随着计算机辅助设计的快速发展，原先只能用画笔描绘或用其他特殊技法完成的表现图，现在可以用电脑和一些二维或三维软件配合进行表现，与传统的表现技法相比有着快速、精确、美观的特点，丰富了设计的表现语言、降低了设计师的劳动强度、提高了工作效率。但计算机辅助设计表现并非万能，设计表现是个图解设计构思的过程，如果单纯追求电脑辅助设计的技术的操作而忽视了方案构思、推敲，或者因为计算机技术及其软件其本身的局限和操作者的水平影响了设计构思，扼杀了方案构思过程中的转眼即逝的设计灵感，也就背离了设计表现仅仅是设计表现的手段而不是目的的宗旨。在实际的表现技法学习中，如果过分依赖或迷信计算机而忽视了严格的基本功训练，可能会造成设计分析、思考、创作能力的缺乏，丧失基本美感的判断力，从而沦落为一个熟练的"电脑操作工"，造成设计素养低下的后果。正确的看待计算机辅助设计表现应该不是片面地强调或夸大某一方面，而应在手绘和计算机辅助表现之间找到一个平衡点，最终找到一个适合自己表现技法的方法，套用一句名言："不管白猫黑猫，抓住老鼠就是好猫"，也就是作为设计表现的目的要明确，而采取的表现手段可以不受限制。

计算机辅助设计表现以计算机及其软件为基本的创作工具，计算机的配置以够用为基本原则，至于软件方面，由于工业设计涉及的范围很多，是个很大的概念，属于工业设计计算机辅助设计的应用范畴软件有很多，并不必要求所有软件都学会，关键是适合所用的软件，或根据所从事具体专业方向来选择。目前，工业设计辅助设计表现主要可以分为二维辅助表现和三维建模渲染表现，二维辅助表现则常用数位板等工具结合适当计算机软件进行辅助表现。

## 6.1 数位板和数位屏

数位板，又称绘画板、数位绘图板、绘图板等等，它同键盘、鼠标和手写板一样，都是一种输入设备，如图6-1所示。数位板主要应用于电脑绘画，便于创作者在创作时找到真实绘画的感觉，还可以在软件的支持下模拟各种各样的绘画工具，如铅笔、马

克笔、毛笔、排笔等。主要面向设计、美术相关行业工作者使用。在插画、动画、3D创作、数码摄影、平面设计、多媒体设计、影视编辑、网页设计等方面获得广泛应用。

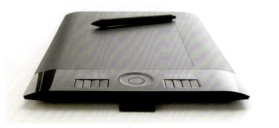

图6-1　Wacom影拓四代数位板

在计算机辅助设计和绘画创作中，数位板拥有无可比拟的优势，而鼠标始终无法达到用笔创作的自由舒适的感受。

鼠标和数位板相比主要有三个方面不同：①定位方式的不同。鼠标是相对定位，数位板是绝对定位，笔在板上的位置对应了在屏幕上相应的位置，定位更准确；②输入方式的不同。数位板是记录轨迹的输入工具，而鼠标很难表现出平滑流畅的线条效果；③压力感应的不同。鼠标没有压力感应，而数位板可以让使用者轻松表现笔触粗细浓淡的变化。

数位板按照尺寸来分，常规的尺寸主要有6in×4in、8in×6in、13in×8in等（1in=2.54cm），其中13in×8in产品由于其幅面大常用来匹配主流的显示器尺寸，处理大型画面很方便；8in×6in产品便于携带，方便使用，性价比较高。市面上主流的数位板品牌有：Wacom、汉王、友基等，如Wacom代表产品影拓4代L拥有的2048级高压感性能，5080lpi的高分辨率与60°倾斜感应，其全新的压感笔技术，具有极轻的起始压力，能感应极微细的压力变化，使用过程中可变换使用方向，还能根据使用者的习惯安排快捷键位置，以配合右手或左手用户。专业的数位板可以对笔尖，橡皮擦的感应力度进行设置，还可以详细调节数位板的压力反应模式，并对所有的软件都使用这些默认设置，甚至可单独对各个软件对压感的反应不同而进行特别的设置。

数位板使用过程中手眼是分离的，也就是使用过程中眼睛看着屏幕，手拿着压感笔在数位板进行表现，而且由于数位板和屏幕尺寸、比例常存在不同步的问题，和在纸上直接用笔绘画的感觉不大相同。而数位屏类似数位板功能，不同的是数位屏可以直接在屏幕上作画，和纸上绘画感觉非常接近，只是目前数位屏的价格昂贵，如图6-2所示为Wacom新帝24HD液晶数位屏。其实，硬件技术性能只是一方面，选择的原则是够用就好，不管是使用数位板还是数位屏，最重要的还是在理解的基础上要多练手，熟能生巧，做到心眼合一，否则即使给你最好的数位屏也不见得画出好作品。

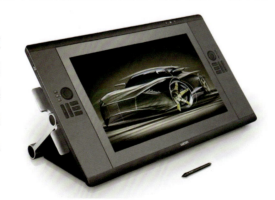

图6-2　Wacom新帝24HD液晶数位屏

## 6.2　数位板和数位屏表现

目前有许多软件支持数位板的功能，常用的软件有Adobe Photoshop、Corel

Painter、Illustrator、Fireworks、Easy Paint Tool SAI、Alias SketchBook、Open Canvas等。目前只有Adobe Photoshop CS4 及 Corel Painter 11这两个软件版本支持2048级高压感性能。Easy Paint Tool SAI、Alias SketchBook、Open Canvas 这些软件较为简单，上手很快，功能虽然不及Adobe Photoshop及Corel Painter软件强，但一般情况下也够用了。而Corel Painter软件是目前模拟自然绘画最成功的软件，它可以非常真实的模拟油画、水彩、钢笔、铅笔、油性笔等自然绘图工具，使用起来也非常方便。至于Adobe Photoshop软件功能较多，编辑功能强大，只是学习初期有些难度。虽然Adobe Photoshop软件很早就实现了对压感笔的支持，但是直到7.0版本之后才第一次达到它较为完美的境界。其全面增强的笔刷引擎，可以控制笔刷的形状，大小，硬度，间距，角度，散布，纹理，色彩，透明度等，可以产生千变万化的效果。其中，笔刷的大小，散布，色彩和透明度都开始全面支持压感控制。Fireworks软件的绘画功能也很强，和Adobe Photoshop、Corel Painter软件一样，可以进行笔刷形状，角度，大小，散布，透明度，纹理，晕边，颜色，明度等的设置，在Fireworks软件中支持压感的主要绘图工具是工具栏上的画笔工具和矢量画笔工具。

开始使用数位板时有个适应过程，毕竟数位板和压感笔相对传统的真实笔和纸的表现有所不同，但只要坚持练习一段时间，如平时只用数位板操作电脑，用压感笔练习画线条，甚至用数位板的压感笔通过玩连连看等游戏后，就能很快熟悉这个工具，可以像用普通的画笔一样灵活地进行绘画创作。在实际绘图工作中，每个人的习惯不同，常常是手绘稿和数位板、鼠标等工具混合使用，绘图过程中各种软件也常综合在一起使用。其实，数位板和数位屏辅助设计表现也和所有设计表现的目的一样，不管使用何种软件和工具，采用何种方法，只要能充分表达设计构思即可。

图6-3～图6-6为数位板结合Adobe Photoshop软件辅助表现枪效果图的步骤图，图6-7、图6-8为数位板结合Alias SketchBook和Adobe Photoshop软件辅助表现汽车效果图的步骤图。

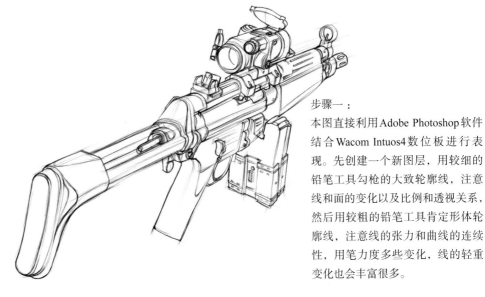

步骤一：
本图直接利用Adobe Photoshop软件结合Wacom Intuos4数位板进行表现。先创建一个新图层，用较细的铅笔工具勾枪的大致轮廓线，注意线和面的变化以及比例和透视关系，然后用较粗的铅笔工具肯定形体轮廓线，注意线的张力和曲线的连续性，用笔力度多些变化，线的轻重变化也会丰富很多。

图6-3 枪的手绘板辅助表现画法步骤

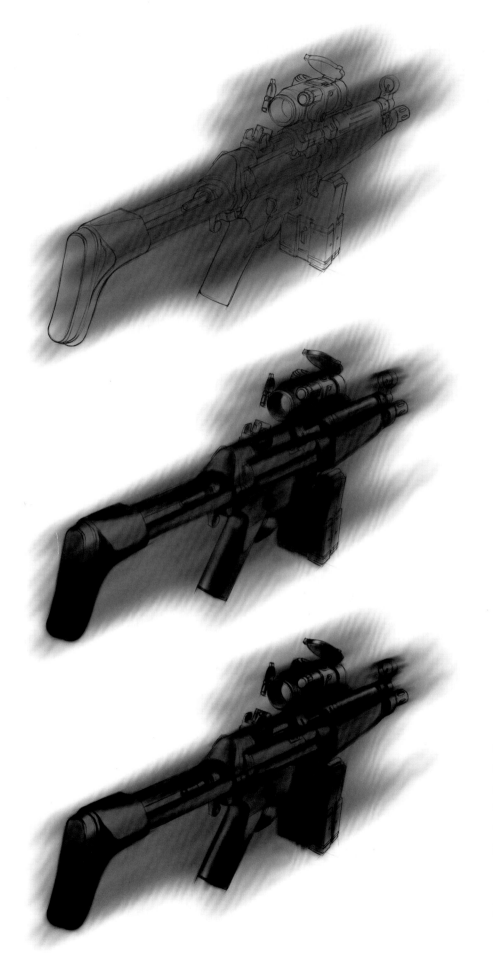

步骤二：

再新建一个图层，选用喷枪工具，调整喷枪工具笔刷的硬度和大小，笔刷硬度要小、直径宜大些。再选择喷笔的流量和不透明度，然后直接喷填枪的固有色，不透明的选择要适当，要保证看得到线稿轮廓。

步骤三：

选用加深工具，选择加深工具笔刷的硬度、大小和曝光度，相对步骤二的笔刷选择要注意加大硬度、缩小直径。根据光源方向直接在步骤一喷填的底色基础上加深暗部，表现枪的大致明暗关系，加深工具的曝光度选择要适当，太大不好控制。

步骤四：

继续选用加深工具，逐步加大笔刷硬度、缩小笔刷直径。逐渐加深主体暗部，增加暗部层次。

图6-4 枪的手绘板辅助表现画法步骤

步骤五：

选用减淡工具，选择减淡工具笔刷的硬度、大小和曝光度，笔刷硬度要小、直径宜大些。根据光源方向直接提亮受光面。同样，减淡工具曝光度的选择要适当，太大不好控制。

步骤六：

继续选用减淡工具，相对步骤五的笔刷选择要注意加大硬度、缩小直径。然后逐渐提亮主体，增加亮部层次。另建一图层，用同样方法和步骤画枪的瞄准镜和子弹等细节。

步骤七：

用铅笔工具刻画细节，根据光线角度加亮面与暗面，勾高光和反光，用图像功能调整亮度和对比度，强调枪的金属质感表现，注意整体效果。

图6-5 枪的手绘板辅助表现画法步骤

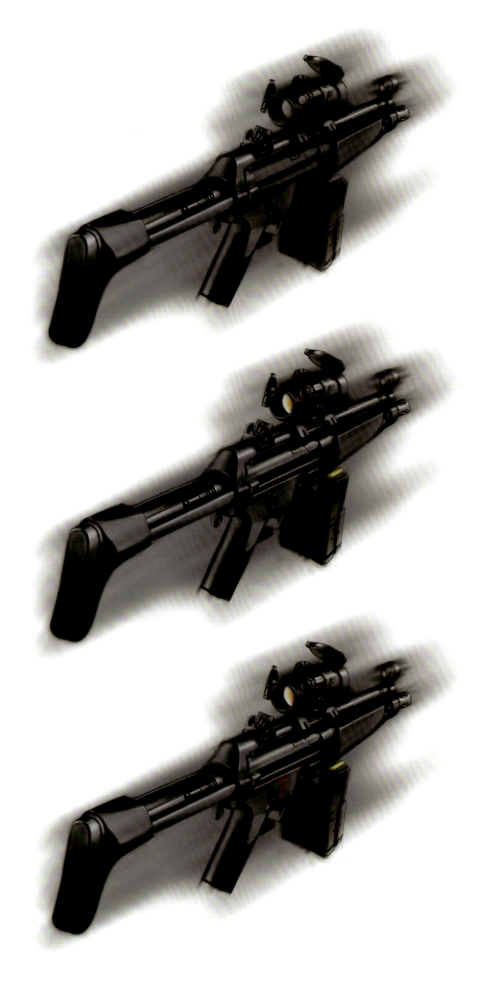

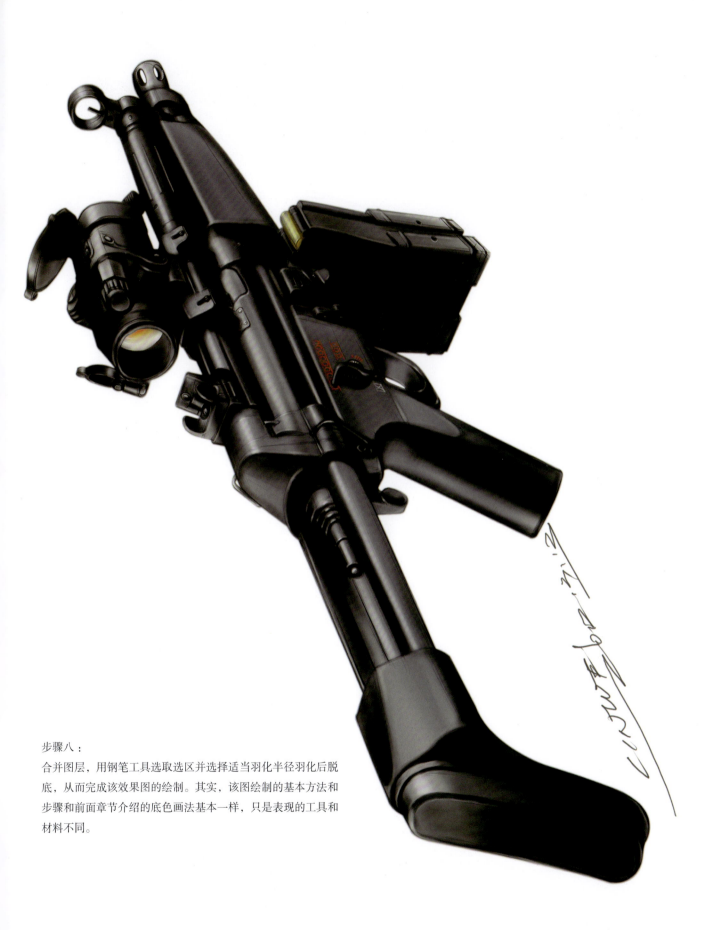

步骤八:
合并图层,用钢笔工具选取选区并选择适当羽化半径羽化后脱底,从而完成该效果图的绘制。其实,该图绘制的基本方法和步骤和前面章节介绍的底色画法基本一样,只是表现的工具和材料不同。

图6-6　枪的手绘板辅助表现效果图　林伟

步骤一：

本图利用Alias SketchBook和Adobe Photoshop软件结合Wacom Intuos 4数位板进行表现。首先用铅笔工具勾线，注意线和面的变化及比例和透视，检查视角，确定轮子中心，前后轮中心要在一个透视线上，注意前后轮大小关系，表现线的张力和曲线的连续性。

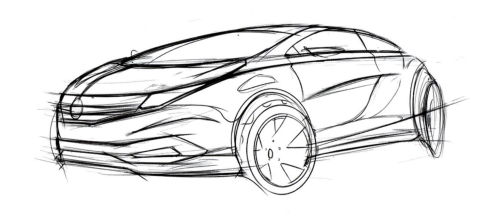

步骤二：

填基础色。填基础底色有很多处理方法，上底色用的笔刷不能太小，底色要均匀，调整受光面和阴影，把车窗、轮子反差拉开，体现大致的体量。在主要的受光面和阴影上可创建矢量蒙版，便于不断调整受光面和阴影的形状。作图过程中尽可能保留图层，方便之后的调整。

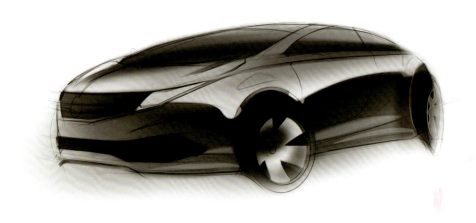

步骤三：

画细节，根据光线角度加亮面与暗面，重点在于车灯、轮毂等细节的处理和表现，可以适当夸张。然后另建一个图层选择喷枪工具喷填背景，注意背景的笔刷要均匀，过渡要柔和自然，并在原图层主体上加与背景环境色同类色。可直接用笔或Adobe Photoshop软件的叠加功能或正片垫底勾高光和反光，注意整体效果。

图6-7 汽车手绘板辅助表现步骤

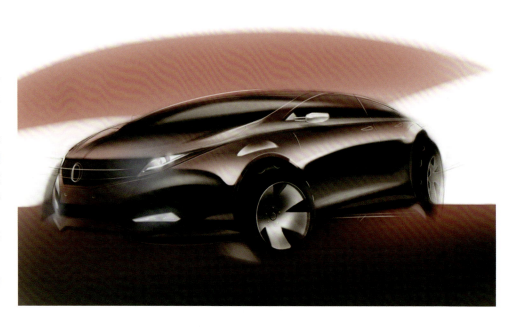

步骤四：
调整虚实前后的整体关系，注意离人们眼睛近的部分的明暗和色彩对比要处理得强烈点，而离人们眼睛远的部分和汽车形体的边缘要适当处理得虚一点。最后用Adobe Photoshop软件镜像汽车的投影，增加画面的光感，整体画面显得透气有变化。

图6-8　汽车手绘板辅
　　　　助表现效果图
　　　　陈可夫

# 7 作品图例

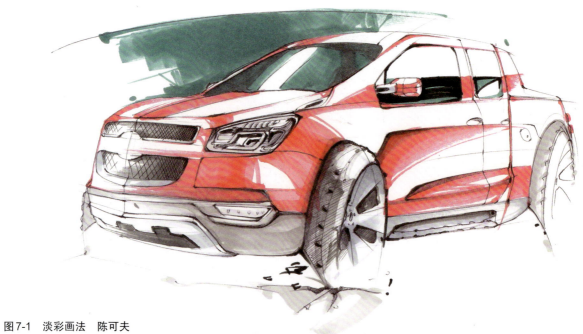

图7-1 淡彩画法 陈可夫

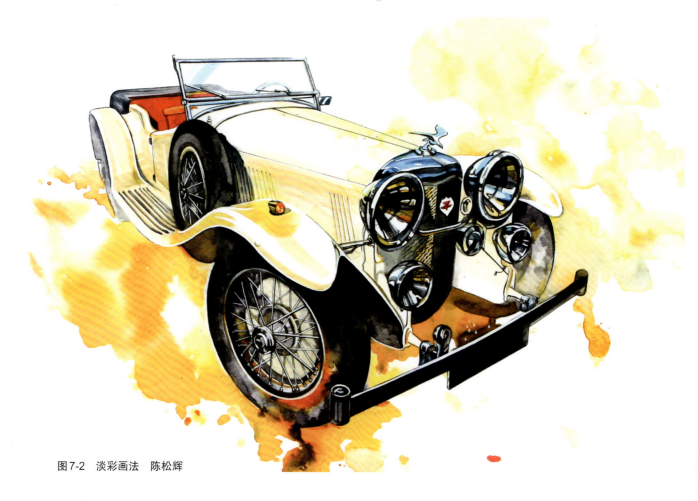

图7-2 淡彩画法 陈松辉

图7-3 淡彩画法 林伟

图7-4 淡彩画法 陈可夫

**7** 作品图例 | 081

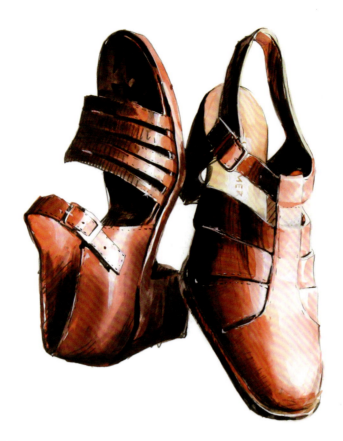

图7-5 淡彩画法 罗永科

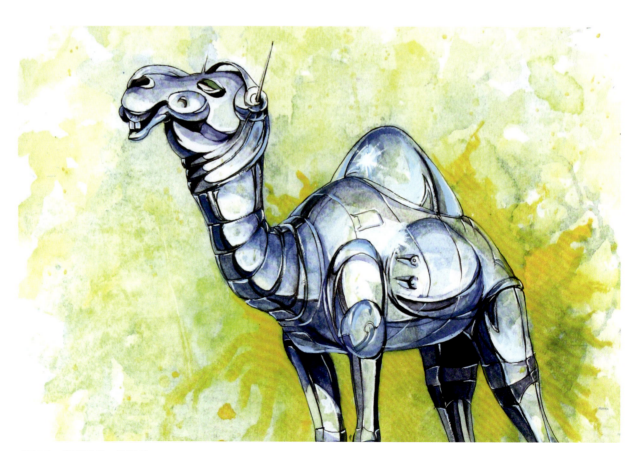

图7-6 淡彩画法 林国云

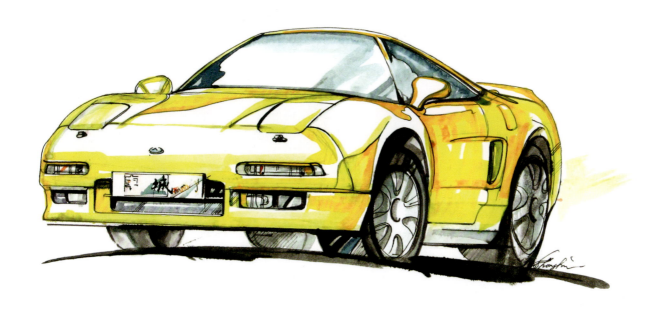

图7-7 淡彩画法 陈松辉

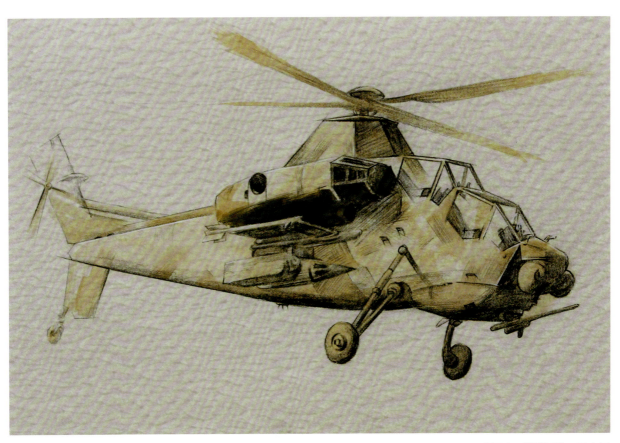

图7-8 淡彩画法 王志舞

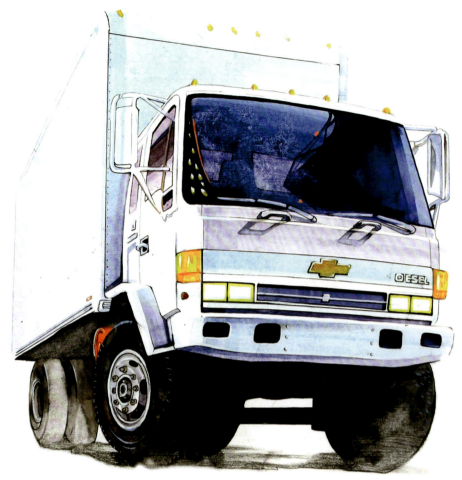

图7-9 淡彩画法 陈松辉

图7-10 淡彩画法 陈可夫

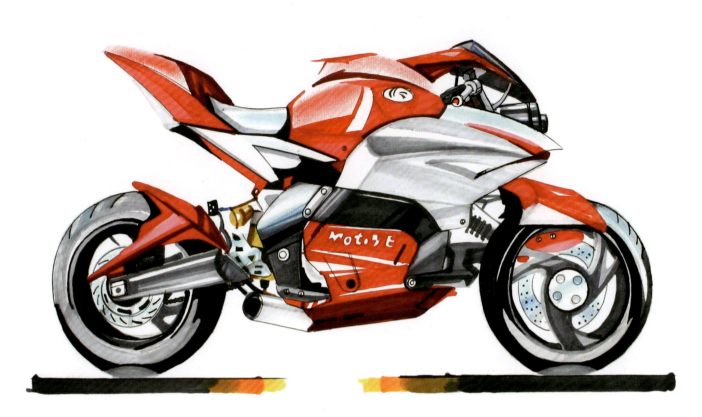

图7-11 淡彩画法 丁蕾

图7-12 淡彩画法 陈裕琳

7 作品图例 | 085

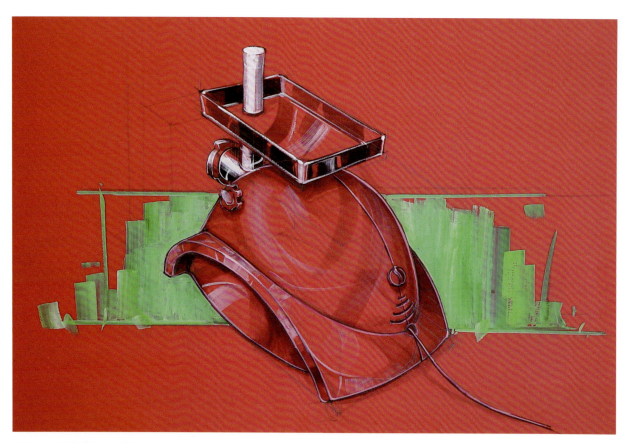

图7-13 底色画法 林伟

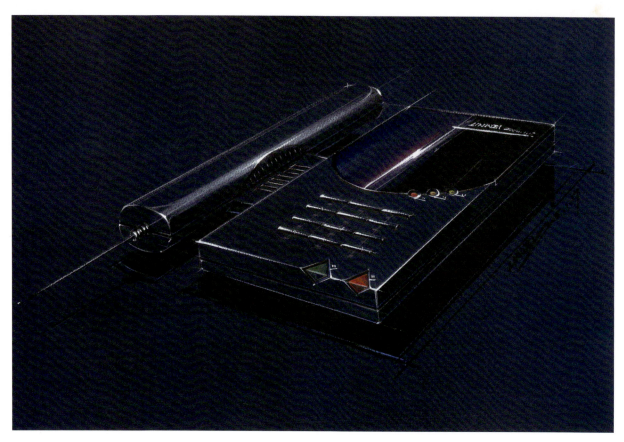

图7-14 底色画法 林伟

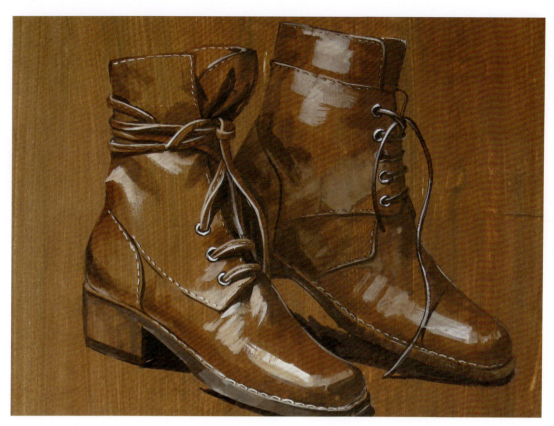

图7-15　底色画法　学生作品

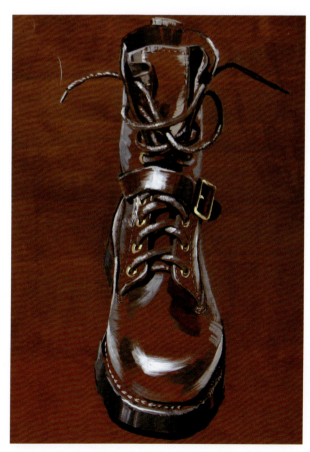

图7-16　底色画法　学生作品

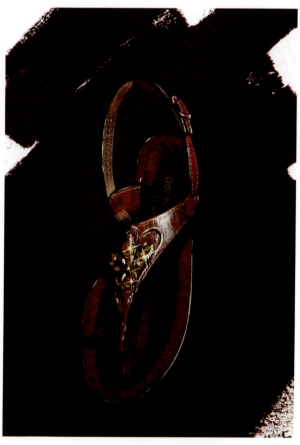

图7-17　底色画法　学生作品

**7** 作品图例 | 087

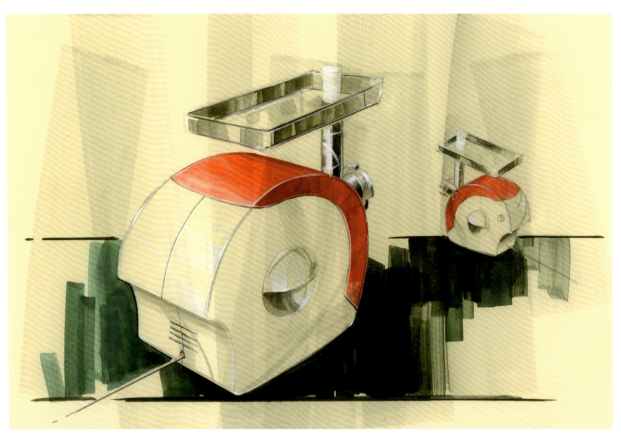

图7-18 底色画法 林伟

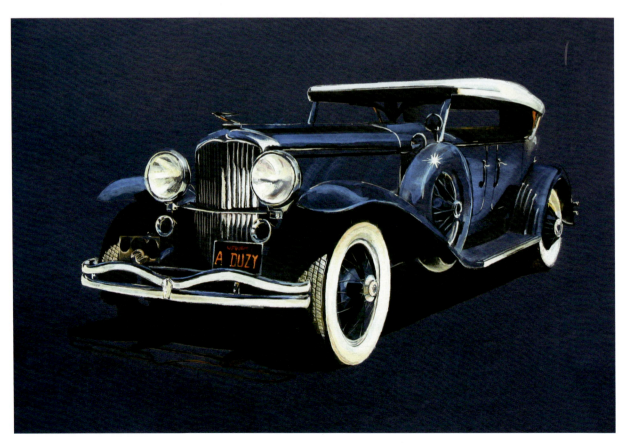

图7-19 底色画法 林国云

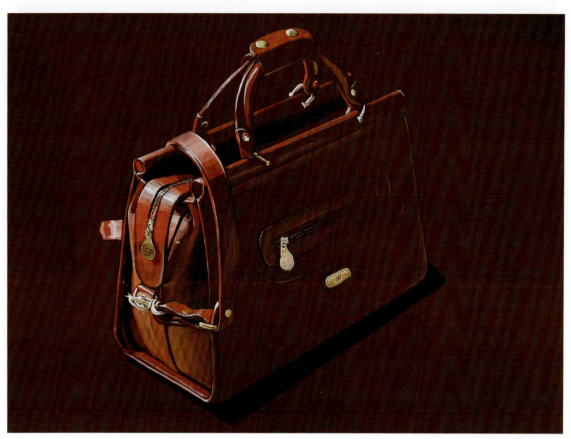

图7-20 底色画法 罗永科

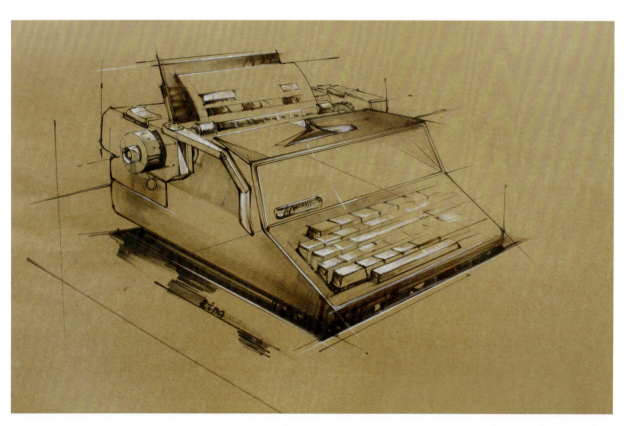

图7-21 底色画法 董宁

7 作品图例

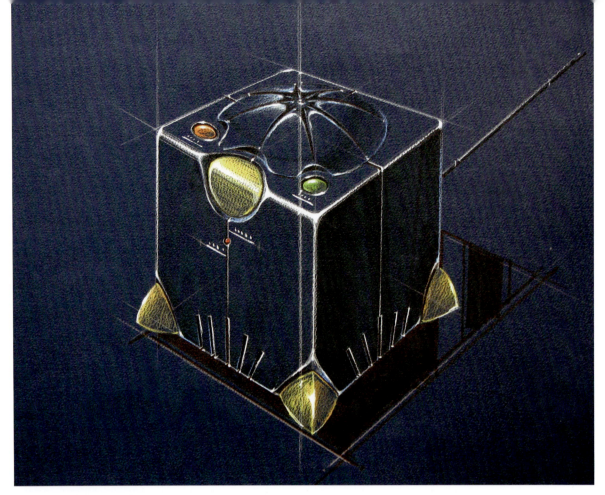

图7-22 底色画法 林伟

图7-23 底色画法 陈松辉

图7-24 底色画法 李亚峻

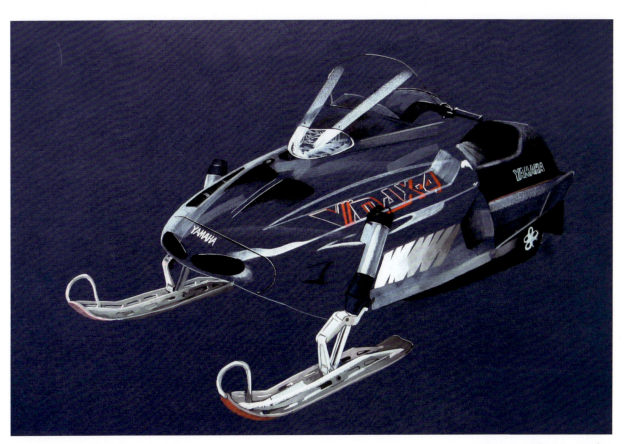

图7-25 底色画法 洪金钢

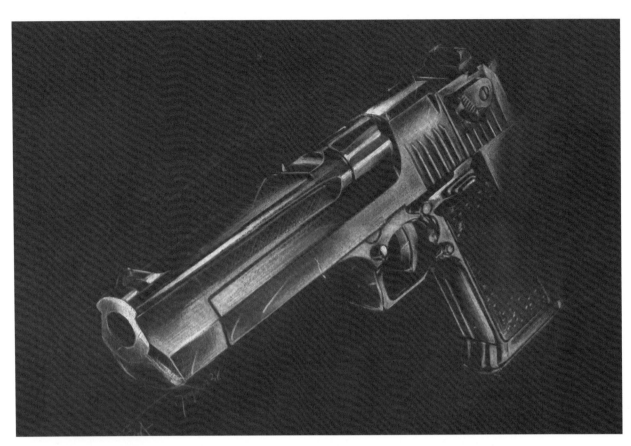

图 7-26　高光画法　陈裕琳

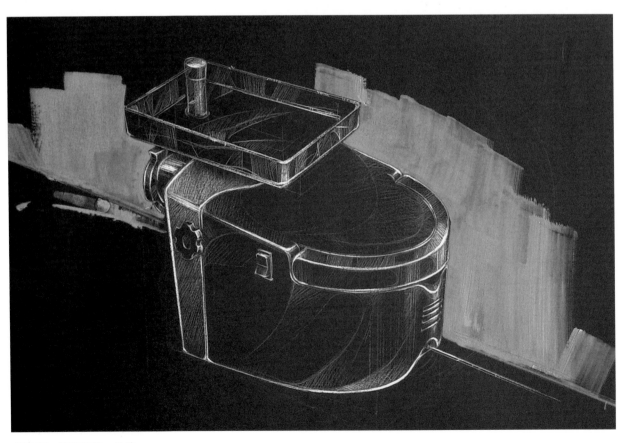

图 7-27　高光画法　林伟

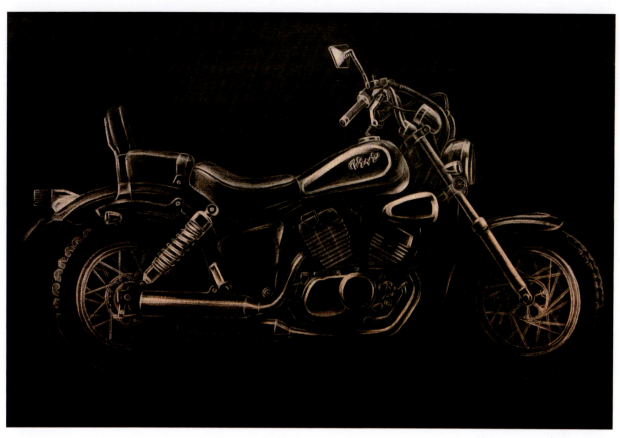

图7-28 高光画法 蒋天顺

图7-29 高光画法 黄志川

图7-30 高光画法 赖伟军

图 7-31　马克笔色粉画法　林伟

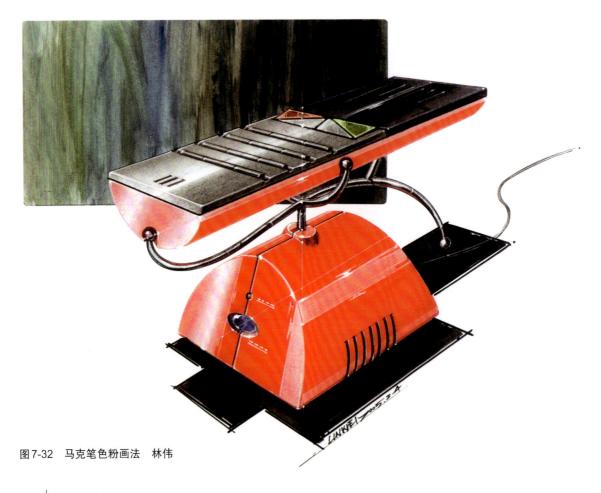

图 7-32　马克笔色粉画法　林伟

图7-33　马克笔色粉画法　罗宇平

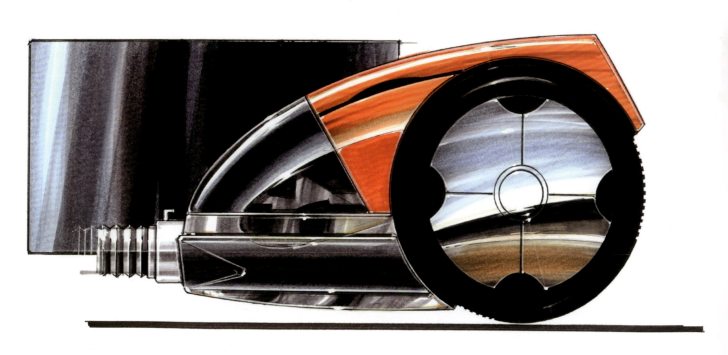

图7-34　马克笔画法　林伟

7 作品图例

图7-35　马克笔色粉画法　林伟

图7-36　马克笔色粉画法　林伟

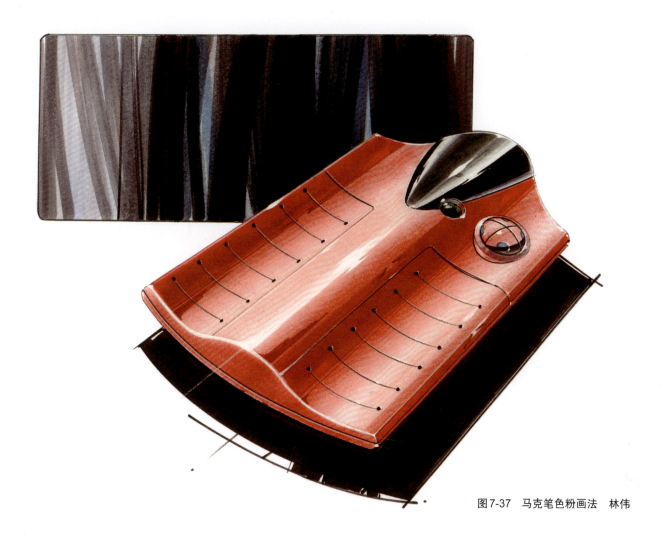

图7-37 马克笔色粉画法 林伟

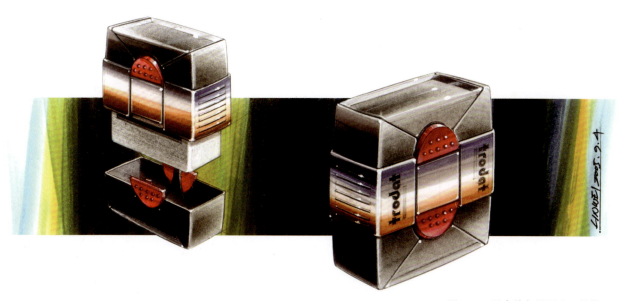

图7-38 马克笔色粉画法 林伟

7 作品图例 | 097

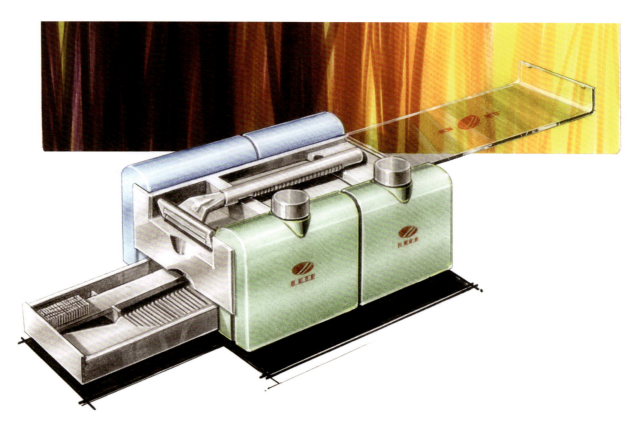

图7-39　马克笔色粉画法　林伟

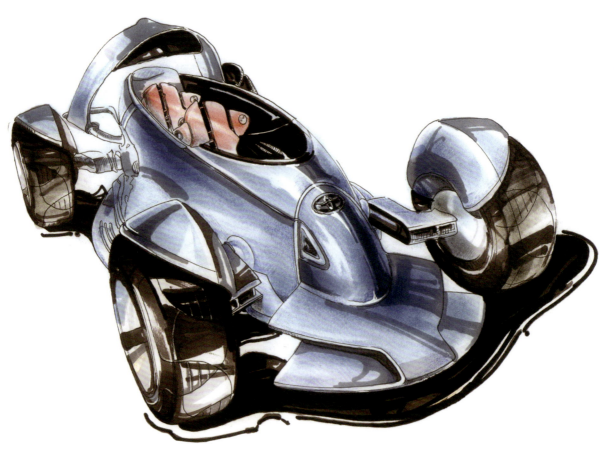

图7-40　马克笔色粉画法　张艺岚

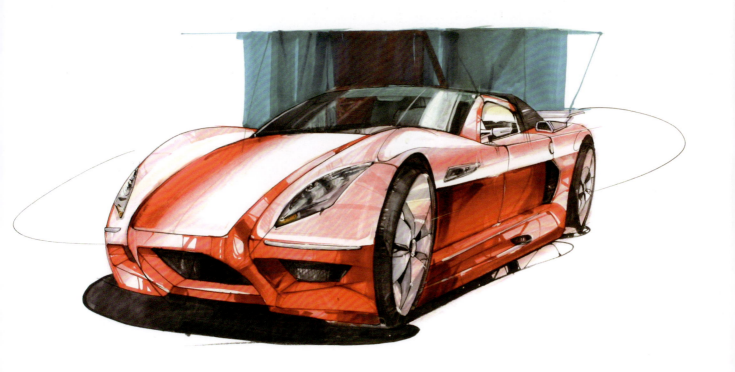

图7-41 渐层画法 陈可夫

图7-42 渐层画法 蔡晓鹭

7 作品图例 | 099

图7-43 渐层画法 陈松辉

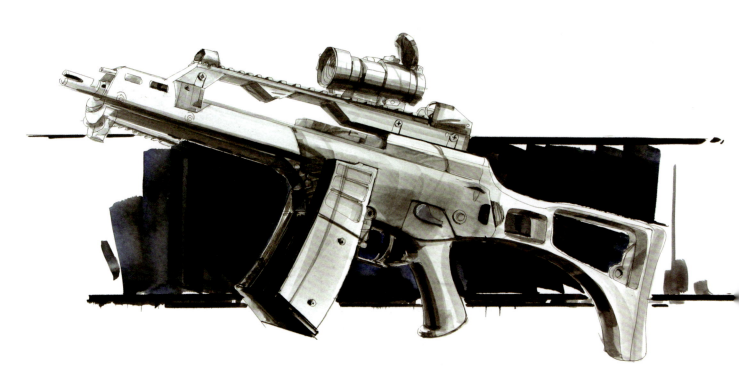

图7-44 渐层画法 周永艳

100 | 设计表现技法（第二版）

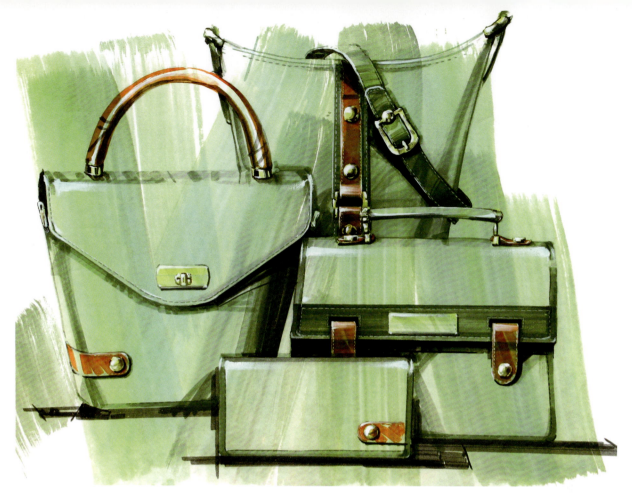

图7-45 渐层画法 学生作品

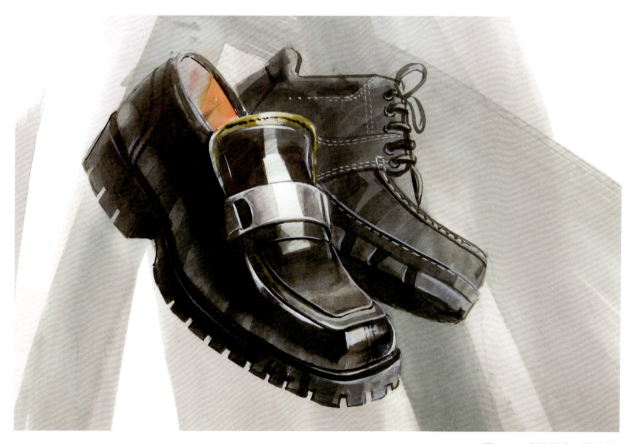

图7-46 渐层画法 邓世华

7 作品图例 | 101

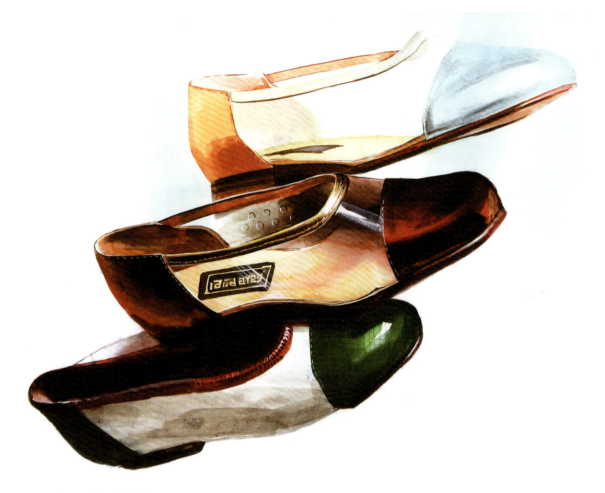

图7-47 渐层画法 学生作品

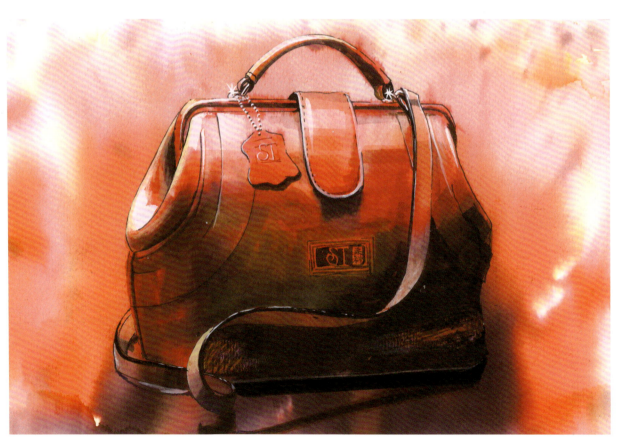

图7-48 渐层画法 罗永科

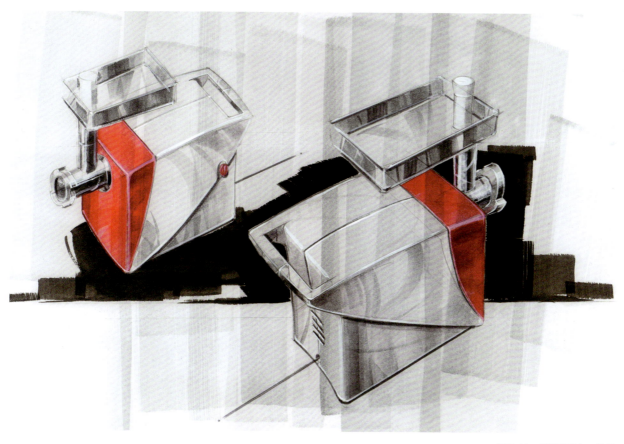

图7-49 渐层画法 林伟

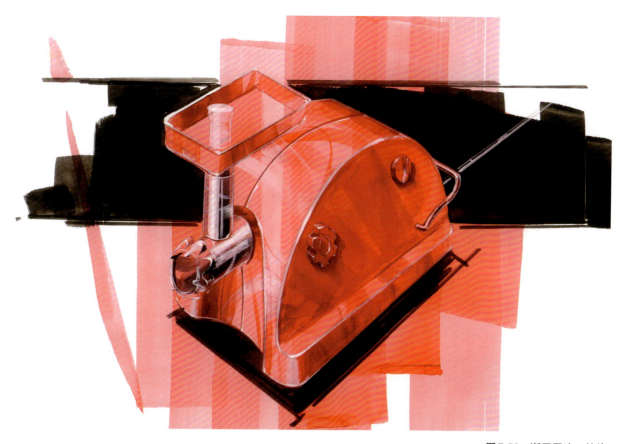

图7-50 渐层画法 林伟

7 作品图例

图7-51 渐层画法 白然

图7-52 渐层画法 郑维维

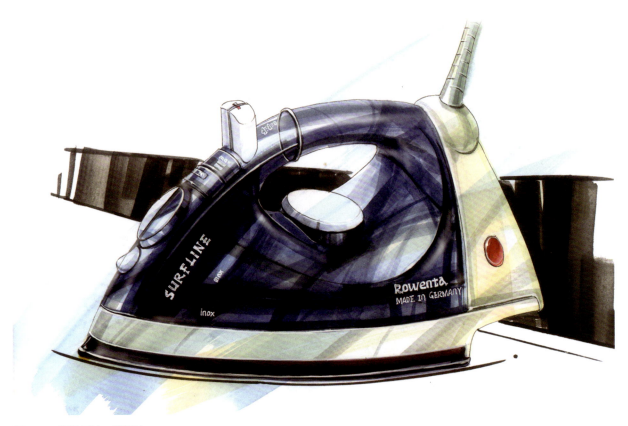

图7-53 渐层画法 黄玉珍

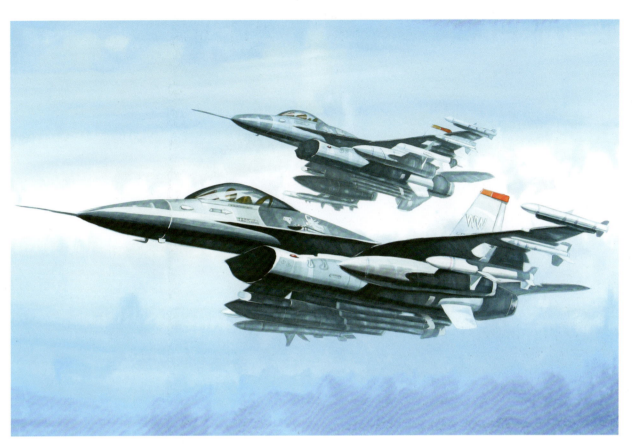

图 7-54　渐层画法　蒋天顺

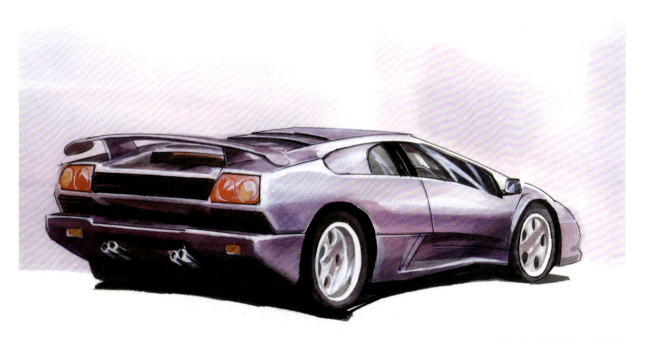

图 7-55　渐层画法　陈育鹏

7 作品图例 | 105

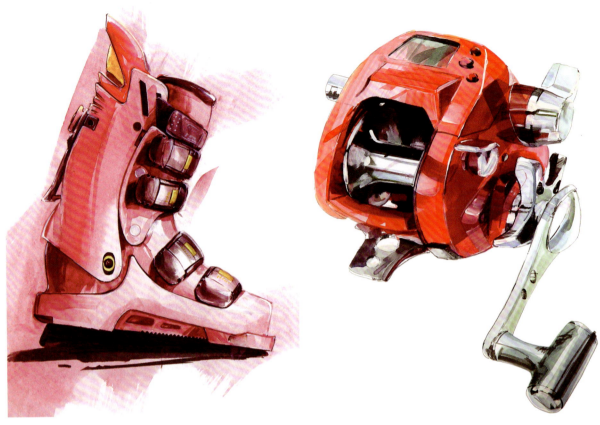

图7-56 渐层画法 学生作品　　　　　　图7-57 渐层画法 姚华星

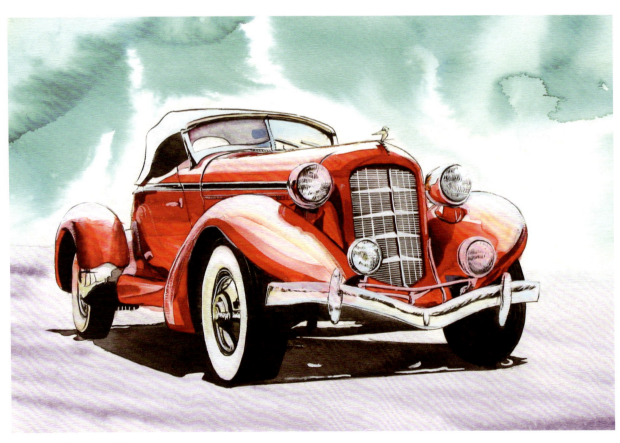

图7-58 渐层画法 张琼

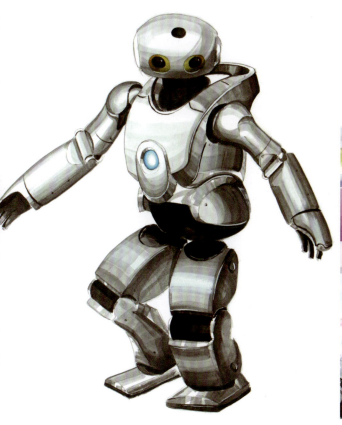

图7-59　渐层画法　郑维维

图7-60　渐层画法　郑维维

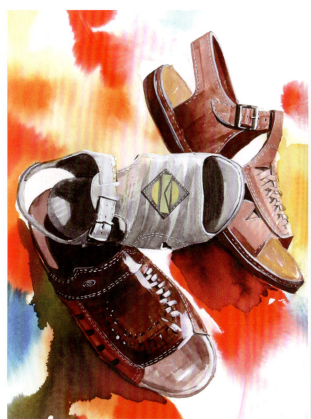

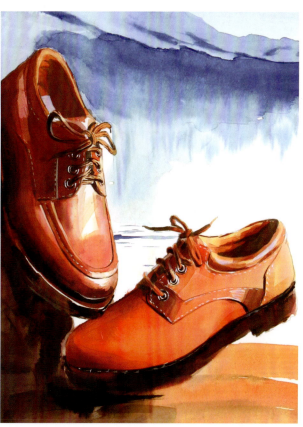

图7-61　渐层画法　学生作品

图7-62　渐层画法　学生作品

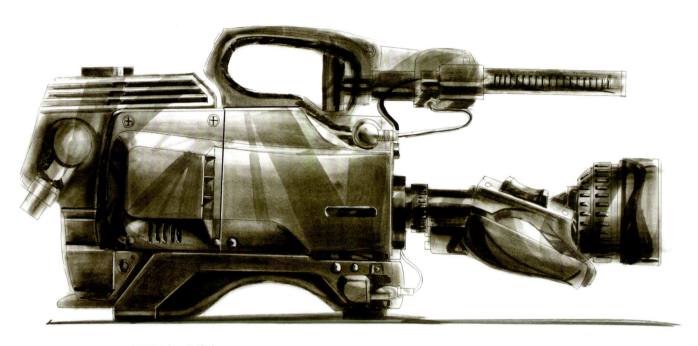

图7-63 视图画法 郑维维

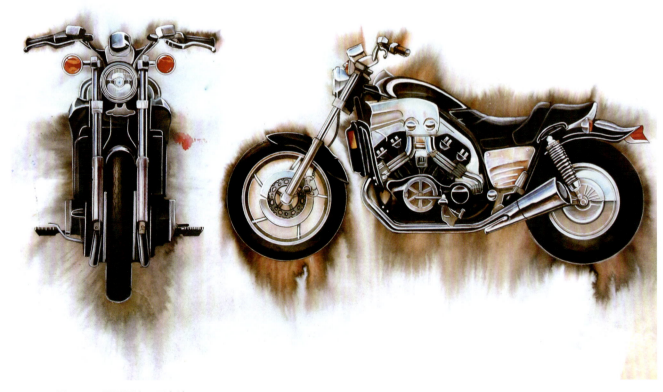

图7-64 视图画法 王友谊

图7-65 视图画法 林伟

图7-66 视图画法 林炳

7 作品图例 | 109

图7-67 水粉画法 吴振旭

图7-68 水粉画法 黄荣贵

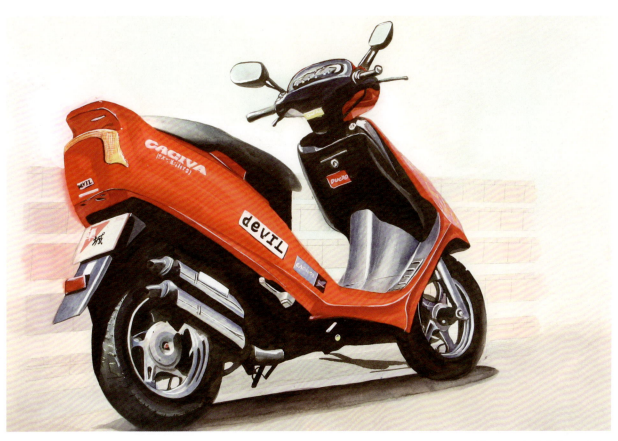

图7-69　水粉画法　严金通

图7-70　水粉画法　林伟

图7-71　水粉画法　黄晶晶

图7-72 综合画法 陈松辉

图7-73 综合画法 林炳

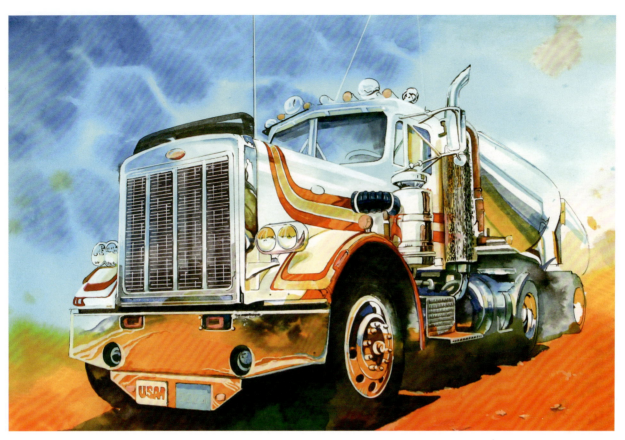

图7-74 综合画法 陈松辉

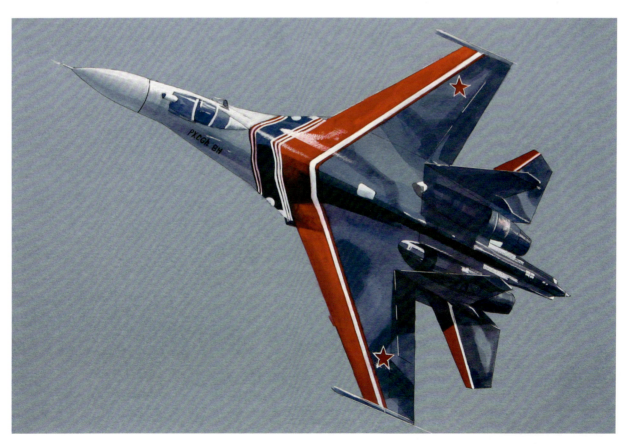

图7-75 综合画法 林风鹏

7 作品图例 | 113

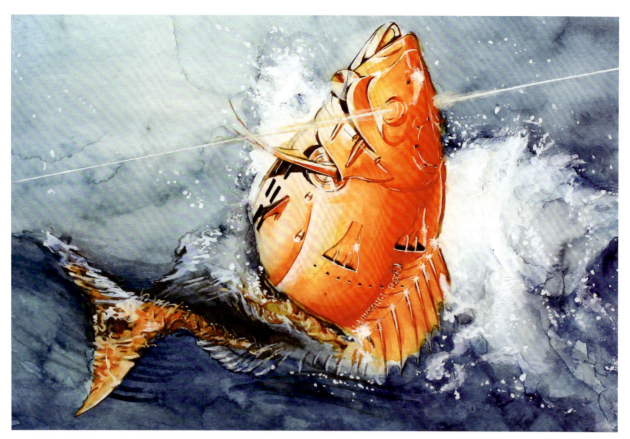

图7-76 综合画法 林国云

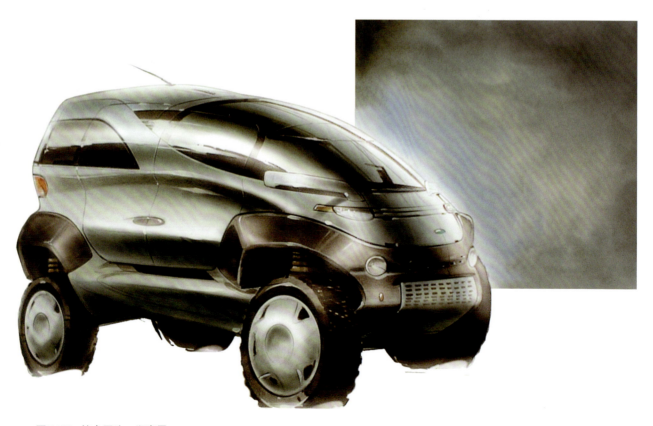

图7-77 综合画法 郑素霖

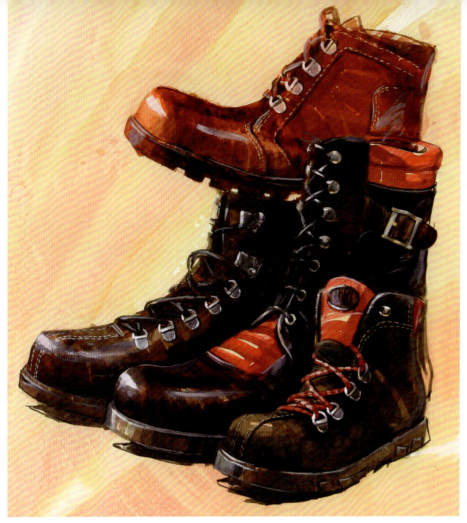

图7-78　综合画法　学生作品

图7-79　喷绘画法　王淑华

7　作品图例

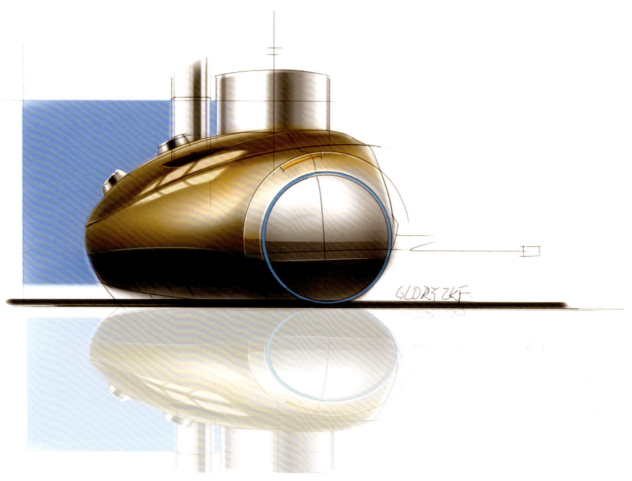

图7-80 计算机辅助表现技法 陈可夫

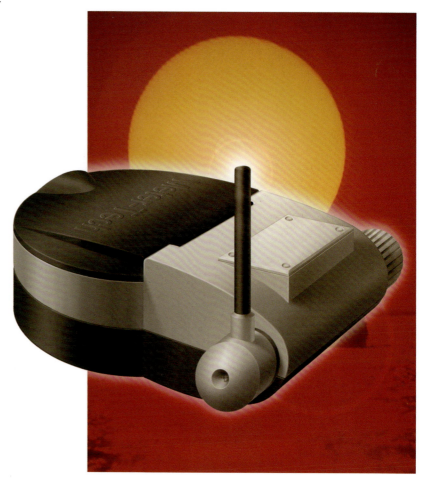

图7-81 计算机辅助表现技法 林伟

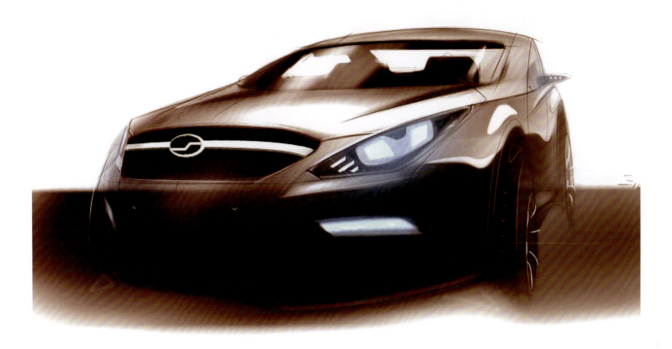

图7-82 计算机辅助表现技法 陈可夫

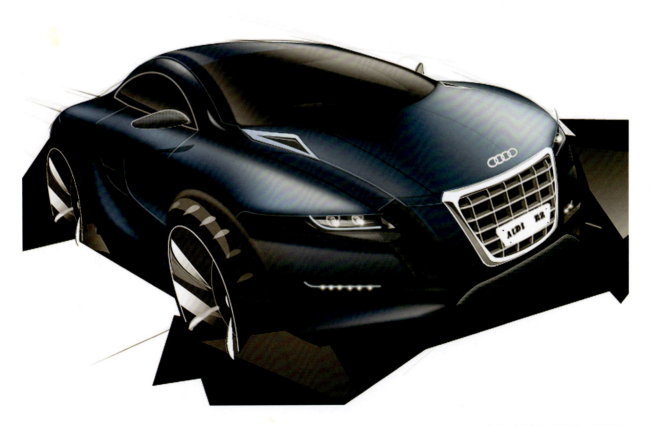

图7-83 计算机辅助表现技法 陈可夫

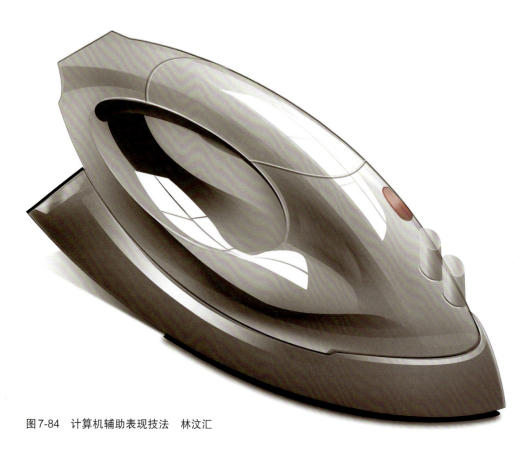

图 7-84　计算机辅助表现技法　林汶汇

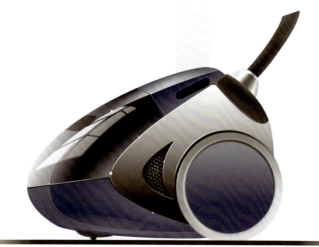

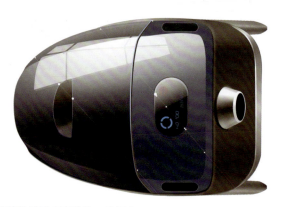

图 7-85　计算机辅助表现技法　陈可夫

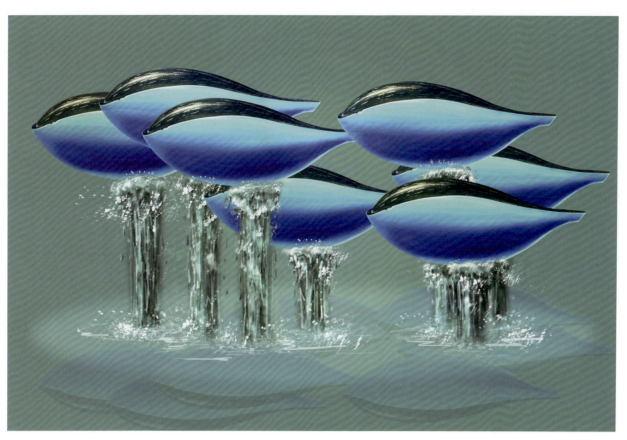

图7-86　计算机辅助表现技法　林伟

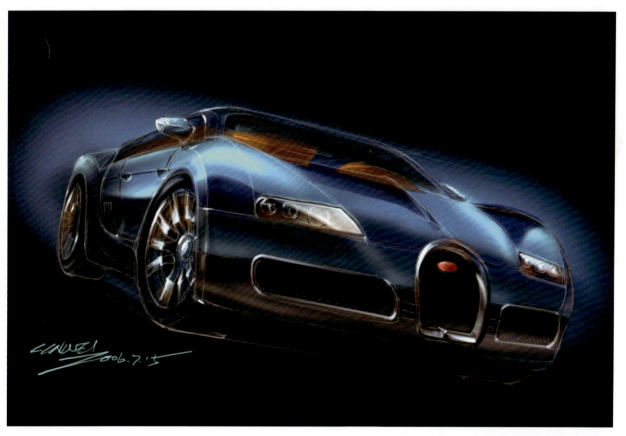

图7-87　计算机辅助表现技法　林伟

7　作品图例 | 119

# 参考文献

[1] [日]清水吉治. 产品设计效果图技法[M].
   北京：北京理工大学出版社，2003.

[2] 揭湘沅. 现代工业设计表现图技法[M].
   长沙：湖南美术出版社，1992.

[3] 刘鸿志，顾逊. 现代设计表现图技法[M].
   沈阳：辽宁美术出版社，1991.

[4] 吴卫. 钢笔建筑室内环境技法与表现[M].
   北京：中国建筑工业出版社，2002.

[5] 韩文涛. 设计表现[M].
   北京：机械工业出版社，2004.

[6] 何人可. 工业设计史[M].
   北京：高等教育出版社，2004.